U0038043

設計鬼才　佐藤大
的 10 個創意關鍵字

「！」的 設 計

ウラからのぞけば
オモテが見える
佐藤オオキ nendo 10 の思考法と行動術

佐藤大　川上典李子 ― 著

日經設計 ― 編　高詹燦 ― 譯

用年二五〇個設計案件
琢磨出的設計思考／行動術

日本設計觀察作家　吳東龍

放眼望去在當今日本設計界最受到矚目的設計團隊，絕對就是nendo莫屬。最早我在二〇〇五年DesignTide的會外展場內，看見以佐藤大為首的nendo作品，線條簡潔、色彩純粹、意念又富詩意是初印象；十年後在二〇一四年的東京設計師周期間，日本《Pen》雜誌出版了以「who's nendo?」為封面專題來介紹，同時在代官山蔦屋書店的整座書店都成為其百件作品的展示場，足見其設計事業的大躍進。

二〇〇二年以「nendo」（黏土）為名設立設計事務所，人數從當初的六人增加到目前的四十多名員工，每年所投入的案件數有多達二百五十件左右，但這些數字正代表這位一九七七年出生的設計新生代，對設計的熱愛下，以急速的經驗累積一一勾勒出其設計思考法。書裡的十個設計思考法，個個是從過去案件中所堆砌出「用來解決問題的新方法」。被稱為「設計宅男」的佐藤大說：「我不認為自己擁有比其他設

計師更出色的武器。我只是以認真的態度，全力以赴地做我所能辦到的事。nendo只是比其他事務所花更長的時間來思考設計。」

其中像〈以「面」的角度來思考〉裡，講的是以宏觀的角度來看待設計，講到「比短期利益更重要的，是提高企業和商品的品牌價值」；〈退一步〉裡，說的其實就是減法設計。至於〈聚集〉說的乘法設計運用在「平田的帽子」展裡，留下令人難忘的視覺效果。除法的〈「休息時間」不放空〉，讓人與他工作狂的個性（只有ON/OFF）產生聯想，發現看待事物的反向角度。而我很喜歡的〈建立「全新的連結」〉部分，他將兩個看似不相干的事物，因為發現其中連結性，而使人發出「啊～」這樣的共鳴感。另外，〈「破壞」均衡〉裡，則講到配合目的重新思考預算分配，以擴大設計的可能性。〈差異感〉中，看見他細膩而敏銳的觀察力，找出設計的可能性。〈隱藏〉還提到「了解自己擅長什麼，並以自己擅長的方法去處理，便能展現成果」。

除了設計思考外，「行動術」裡所講的是在設計之外更多心理層面的經驗與感想，因為沒有待過別的事務所，使得每件事都以事必躬親開始的佐藤大，在nendo的十二年裡，逐漸建立一套運作這龐大設計量的平台與方式，這種極務實又獨特的設計與運作方式，在真誠坦率下不多隱藏地娓娓道來，是難得的高含金量與第一手的寶貴分享。

用設計達成夢想，用執行力翻轉世界

日本旅遊美學作家　羅沁穎

與nendo的相遇，是在多年前的米蘭家具展。當時我還在設計雜誌工作，為了雜誌採訪而前往米蘭，整個城市因為設計展變得熱鬧非凡、饒富生氣，空氣中也彌漫了鮮活的氛圍。某個下午當我走進米蘭巷弄中的一間老屋，一個有趣的視野頓時揮去午後的悶熱。人高馬大的老外們，各個彷彿孩童般興奮地或坐或趴，對著草地上的白色、迷你小家具比手畫腳，仿若重回兒時玩扮家家酒般的趣味情景。

這是nendo名為「Chair Garden」的裝置展。從一張簡單的板凳開始，因為長了靠背，而變成椅子；椅子因為長出了扶手，而變成扶手椅；板凳長大，而變為長凳……透過椅子的生長與變形，nendo傳達出家具並非基於機能與人體比例而成形，而是來自於「自然生長」。幽默又充滿童趣的想法，立刻吸引了我的注意力。

後來常在翻閱設計雜誌中發現nendo的身影，驚人的創作能量與自由的跨領域設計，更讓人十分佩服。最近在九州旅行，又發現nendo和有田燒知名品牌「源右衛門

窯」的合作。把經典圖案梅花抽離出來變身為三葉草、四葉草，重新組合成餐具上的新圖案，為老品牌注入新生命。

難怪nendo代表人物佐藤大，年紀輕輕就名列世界知名設計師，更在國際間大放異彩。一直很喜歡他透過設計所傳達出的高度幽默感，以及東方的極簡禪意。有機會先拜讀本書深感榮幸，除了更了解其設計思維外，經營理念的貫徹及超強執行力的展現，才更是讓人再三研究的部分。

他能跳脫日本設計界慣有的慢工出細活窠臼，大膽地跨領域展現長才，成為國際品牌寵兒，也許要歸功於他加拿大出生、日本求學的雙重文化背景優勢。但一個手上常有超過兩百五十件以上的企畫必須同時執行的人，絕對不只是文化背景可解釋的，更需具備縝密思考能力，以及嚴格的自我要求才能達到的境界。

透過旅行發現設計的美好，親眼看見知名設計師的心血，是我喜歡的旅行主題之一。佐藤大所展現的驚人速度感則讓我提醒自己，旅行的步伐必須加快，否則永遠追不上他的設計速度。（笑）

我的下一趟旅行，看來又該全面啟動了。

前言

佐藤大

——設計師的工作既不是「做出奇形怪狀的物品」，也不是「只重表面工夫」。

所謂的設計，是要找出可以解決問題的「新方法」。「請把杯裡的水丟棄。」當有人這樣吩咐時，任誰也都會想到以傾倒的方式將杯裡的水倒光，可是……

舉個例子來說，朝杯子加熱讓水蒸發，也是個辦法。還可以在杯裡放進一條繩子，以毛細現象把水吸出；或是處在無重力下讓水漂浮起來；甚至是在杯底開個看不見的小洞讓水漏光。找出「新方法」，提供客戶不同的價值，這就是設計師扮演的角色。

——不被既有概念束縛，天馬行空。不過，「讓杯子清空」的目的勢必得達成不可。

——並非只有設計師才會有這種想法。「設計」可不是專為「設計師」而存在的智慧。它可以套用在任何無趣的單純作業上。例如得在時限內丟棄十袋垃圾。不是傻傻地埋頭做這項工作，而是要思考一次單手只能拿兩袋的垃圾袋，要如何一次拿三袋？怎樣拿比較不會累？使用什麼道具，能夠更輕鬆地搬運垃圾袋？

這些鑽研和思考，全都是為了找出「用來解決問題的新方法」，所以這過程本身就是了不起的設計。透過這樣的方法，可以讓工作進行得更輕鬆，或是更迅速。若能因此而比別人丟棄更多垃圾，便創造出嶄新的價值。持續這樣的鑽研，或許能從工作中找到「樂趣」和「意義」，搞不好還會因此而出人頭地。關於「用來解決問題的新方法」，該如何找出，如何活用，本書將它歸納於兩個章節中。

在第一章中夾雜了具體案例，整理出「十種思考法」，第二章則是將 nendo 設計事務所的基本想法，以及平日如何將它融入企畫中，整理出一套「行動術」。若能透過本書，讓各位感受到設計的本質，並就此化為契機，從中發現更多解決問題的方法，我也會由衷為各位感到高興。

此外，本書之得以發行，要感謝以合著者的身分代為執筆的記者川上典李子小姐、拍攝封面等照片的攝影師林雅之先生、擔任本書設計的藝術總監加藤惠小姐、在採訪方面鼎力相助的各位、總編輯下川一哉先生，以及日經設計編輯部的各位。

目錄

！

第一章

nendo 思考法

以「面」的角度來思考

以佐藤大為代表人物的設計事務所nendo，設立於二〇〇二年。

自專攻建築的早稻田大學修習完研究所課程後，他與五名同伴展開畢業旅行，那是他了解設計世界的契機。該年四月時，正在舉辦米蘭國際家具展銷會。「建築師在家具及商品設計上也有很活躍的表現，這種無界限的創作活動，令我大受震撼。而且它吸引了一般民眾，整個市街都因為設計而活絡起來，我感覺從中看到設計的未來。」佐藤說。「總有一天，我們也要在這裡展出。」他撂下豪語，就此設立了nendo。這間事務所的名稱，是形狀和顏色可以無限變化的黏土❶，但當中暗藏著他心中的想法——想要實現他在米蘭感受到的自由構想與創作活動。不局限在特定的領域，努力提出各種解決方案的這種態度，一路走來始終如一。

「話說回來，公司的經營轉為穩定，是從活動第五年開始……」佐藤說。如今公

司已大幅成長，常同時有兩百五十個以上的企畫在執行。在現今這個景氣不佳，大量採用外包設計師，產品開發量減少的時代，有這樣的業績可說是特例。

在二〇一三年的米蘭家具展中，包含個展在內，能在二十個地點看到他們的作品。他們同時也以歐洲為主，承接許多國外企業的企畫案，來往於世界各地展開活動。

在第一章中，讓我們伴隨著十個關鍵字，一起來看看他們在這十年的錯誤嘗試中發現的思考法。nendo為何能博得眾多企業的信賴呢？

創造訊息的「面」

在和企業合作時，佐藤有其堅持。

「要提高一項商品的銷售額，其實不難。設計出某項商品，藉此帶來利益固然重要，但比短期利益更重要的，是提高企業和商品的品牌價值，提高同一家企業的其他

❶ 日文的「黏土」念作 Nendo。

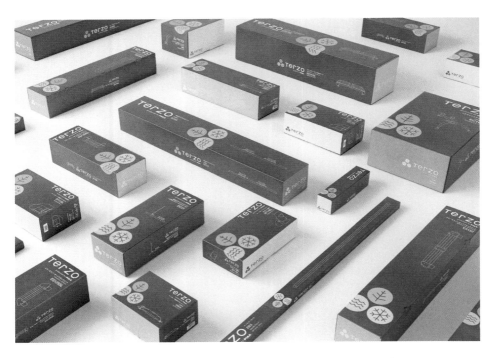

Terzo的包裝。統一圖案，以面的角度來表現品牌。仿效「Winter」、「Marine」、「Mountain」這三種不同的戶外領域，以三色來構成包裝上的主色。（攝影：吉田明廣）

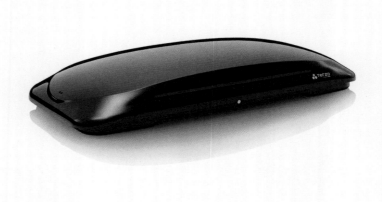

Terzo「symmetrick」。隨著品牌更新而設計的車頂行李箱。不光只針對商標、包裝、型錄,對主力商品也用心設計,以面的角度來呈現品牌訊息。(攝影:岩崎寬)

商品銷售額，促進企業內部的意識改革和整體業界的活化。要藉由一項商品來創造出長期的價值，必須廣為宣傳它的『生母』，亦即企業的綜合價值。」

說到自己的堅持時，他平靜的表情不變，但語氣略微加重些許，變得更為流暢。以佐藤為核心人物的 nendo，特別重視與他們合作的企業特色，以及支撐企業的「面」所傳遞出的訊息。

「不是以『點』來思考，而是以『面』來思考，能更強烈地散發出企業的特性以及品牌的力量。不能只是個別地掌握商品，隨著瑣細的差別化而起舞。」

「若是一片一片來設計『葉子』，乍看之下，會覺得整棵樹變得不同，但其實本質的部分並未有任何改變。而設計『樹幹』或『樹根』，之後就算不借助設計師之手，樹本身長出的葉子自己應該就會充滿魅力。所以經營與設計絕不能切割。設計主幹，能確立企業品牌的同一性，有助於以『面』的方式傳遞訊息。」

他這番話，反映在這十年來的活動中。nendo 的客戶有四成是日本企業，六成是國外企業。與國外企業共事的過程中，他們了解到，要穩健地構築品牌的力量，需活用公司外的設計師。

「令我印象深刻的，是國外企業有明確的企業藍圖，個別的商品定位在其延長線

上，其目的為何，負責人皆會有自己的一套說辭，說得慷慨激昂。企業的總裁或主導企畫的創意總監，對品牌保有明確的態度，判斷也很迅速。對nendo這種公司外的設計師所要求的內容也很明確。我想，這是因為他們抱持著『我要讓品牌整體成長』的強烈企圖心。」

另一方面，日本企業在開發產品時的特色，就是隨時都很在意產品規格的細微差異。

「比起顧客所真正需要的，他們更在乎商品會不會擺在商家的貨架上，一味尋求與以往的模範商品或競爭產品之間的差異，或是有助於銷售的特色。結果造就了許多過度設計的產品。與努力藉由打出『新思維』來突顯與其他公司差異性的國外企業，形成強烈對比。如今日本企業需要的，是作為溝通手段的產品開發，以此來傳達企業與品牌的魅力和世界觀。」

在所有企業活動中注入「面」的想法

日本有許多企業都有根深蒂固的觀念，認為「只要做出高品質的產品，就算放著

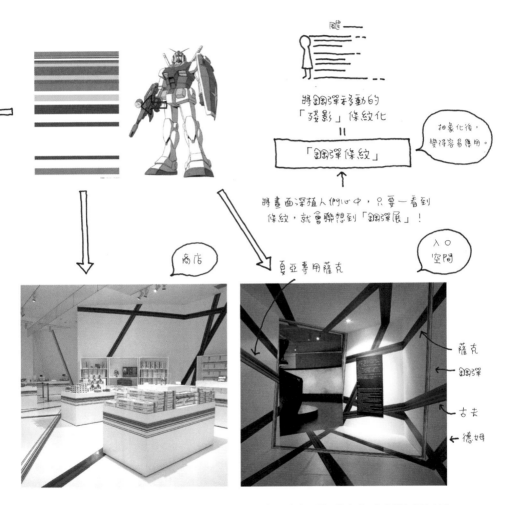

將鋼彈移動的
「殘影」條紋化

⇓

「鋼彈條紋」

抽象化後，
變得容易應用。

將畫面深植人們心中，只要一看到
條紋，就會聯想到「鋼彈展」！

商店

夏亞專用薩克

入 ○
空間

薩克
鋼彈
古夫
德姆

三得利美術館天保山「鋼彈展」。特別抽出鋼彈中所用的顏色，以面的方式，在空間和商品上展
開。（©創通Sunrise・Agency / 作畫與插圖：佐藤大）

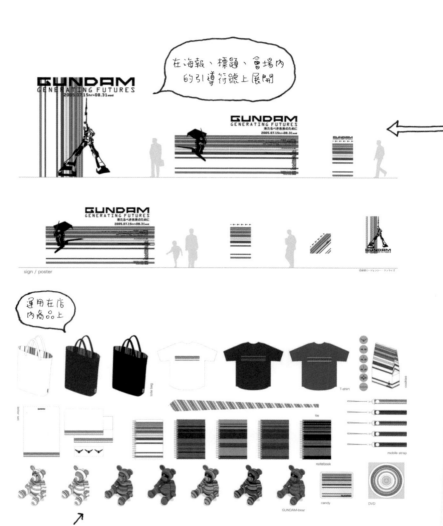

不管，自己也會大賣」、「只要人們看到，自然就會明白」。佐藤對此種狀況提出大大的問號。

「無法讓顧客明白商品的價值，就沒有任何意義了。因此，不光只是將商品擺在客人面前，還得努力向顧客傳達是在什麼樣的意圖和想法下製作這項商品，它能為將來帶來何種價值。不只是『現在』，而是連同『過去』和『未來』也包含在內，一種時間軸的『面』。為此，必須充分活用與顧客間的所有接觸點。不只是將商品以『點』的方式呈現，而是將周遭環境、手中的型錄等多種要素全組合在一起，形成一種『面』的訊息，這樣就會更加容易傳遞。」

佐藤經手過一項企畫，那是對S.T.公司的電池式自動除臭噴霧劑「自動電除臭劑」的主體包裝重新設計改版。前社長鈴木喬標榜「設計革命」，想對S.T.公司的主力商品除臭芳香劑進行強化，那是二〇〇九年的一項企畫。

與表現傑出的幾名設計師見過面後，他們決定委託nendo設計的原因，現今的社長鈴木貴子（當時是外部顧問）說道：「我們有幾個很想與nendo共事的原因。一開始聯絡時，他們馬上到附近的藥局買回許多S.T.公司的產品來使用，這也是原因之一。他們廣泛且深入地調查我們公司的產品，在造訪他們的事務所時，就已經得到方

向正確的意見。」

nendo除了開發新產品「Virus Attacker」外，還進行「電除臭劑」「除臭力」商品本身的設計更新。佐藤說，「我想將之前藉由價格和用途來分類的眾多商品，橫向串連在一起。」

「與S. T. 共事，S. T. 主要是製作該公司的『收藏品』。」佐藤說。

「因為是大企業，所以在類似場景下使用的商品，會以完全不同的設計來販售。就連插電的除臭芳香劑，其開發團隊和負責人也都各自做出不同香氣或包裝的企畫。只要湊齊香氣，將包裝上的符號和用色做某種程度的統一，看起來就會像收藏品。基於同樣的想法，型錄照片也都採共通的拍攝手法。這樣不光能藉此讓商品產生收藏品的關聯性，突顯出S. T. 公司產品的同一性，還能形成一個平台，用來清楚展現每樣商品的特色。」

佐藤「面」的構想，用在店面設計也是同樣的道理。像據點設在紐約，就此誕生的時尚品牌「Theory」的店面設計，就是個很好的例子。安德魯・羅森（Andrew Rosen）一手創立的Theory，現在為Fast Retailing集團下的一家公司，為同時接納美式想法與日式想法的企業。透過這個品牌的店面設計委託，佐藤接獲他們提出的要

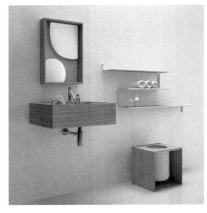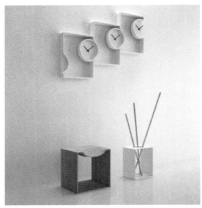

「Bisazza Bagno」。從浴缸、用水相關的機器，乃至於家具，全都以「面」的方式作為收藏品加以發表。（攝影：Bisazza）

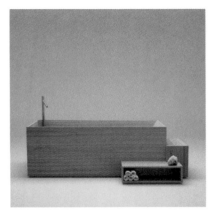
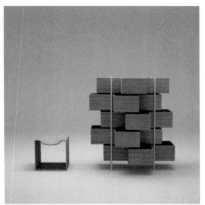
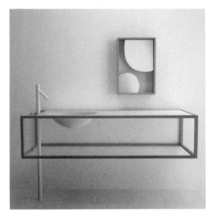

求——「希望能讓Theory全球的店面都有統一感」、「希望能考量到店面所在地的條件以及周邊環境，找出『個別解決法』」。

「不是在世界各地建立Fast Retailing的店面，單純複製設計即可，而是想依照每個店面所在地展開個別設計，同時以素材和小細節來讓它們保有橫向的連結。這是『將世界各地的所有店家整合為一個店家』的想法，可說是以面來展開設計的一種思考法。」

除了已在洛杉磯等地開設的五家美國店面外，也替巴黎、倫敦、北京、上海、首爾、香港、台灣的店面設計，在日本國內則是為青山總店等多家店面設計。

「這不同於和其他企業合作的企畫，以多個不同的媒體形成『面』，而是採用室內設計這種單一媒體來創造出『地理性的面』。」

持續發送品牌訊息的國外企業，相當支持他這種重視「面」的態度，這點相當耐人尋味。在他與義大利廚具製造商Scavolini的合作企畫中，以占有極高市占率的該公司廚具商品為主軸，乃至於客廳、浴室用具，全部一網打盡。與丹麥的大型家具製造商BoConcept的合作，則不光是家具，還包括由雜貨、餐具等十三種商品構成的收藏品，他正全力開發中。

面所帶來的效果

面的展開，會比展現企業特性發揮出更強的力量。在此引用佐藤的想法吧。

「它的功用是防止其他公司輕易做出仿效的商品。以現今的技術，要複製一項商品並不難，但若是以面來展開，就算被對方複製了一項商品，也不會造成多大的威脅。以『收藏品』的構想來讓多項商品具有關聯性，比什麼都來得重要。可以擁有眾商品間橫向關聯的構想，將設計活用在生意的主幹上。」

此外，在謀求商品間的平衡關係上，也有其優點。

「這樣就不必刻意去配合每樣商品的損益。可以將『雖然獲利率低，但宣傳效果和訊息傳達性高的商品』或『看準有利可圖的商品』做一番搭配，讓商品有其強弱之分，同時截長補短。這樣便能擬定出合理的收益計畫。」

「目光朝外，就能創造全新的可能性，陸續擴展出多種選項。」佐藤說。在米蘭家具展時，義大利高級馬賽克磚製造商Bisazza經常吸引眾人的目光，佐藤在與他們合作時，同樣推行了「面」的活動。佐藤從浴缸的設計開始，光是假想整體的

（攝影：林雅之）

S.T.「自動電除臭劑」。不光是產品的設計,連同包裝和新產品發表會會場也一併設計。
(【上】攝影:Jimmy Cohrssen /【下】攝影:林雅之)

空間，就已提出十五種以上的商品提案，獲得很高的評價，並且在「ELLE DECO International Design Awards 2013」中贏得了浴室部門獎。

鈴木貴子小姐（S.T.代表執行役社長）

二〇〇九年，本公司的鈴木喬社長（現今為會長）提出「設計革命」時，我以外部顧問的身分，與許多表現傑出的設計師見面。當中也有人對自己的世界觀與產品有落差顯得不知如何是好，不過nendo卻是從正面來觀察我們公司的產品，仔細研究。他們完全當作是自己的事來思考，而不是當作別人家的事。這種態度令我深受感動。

在佐藤大先生的簡報中，他針對各種方向提出了十幾種提案，甚至帶來實物大的模型現場展示。我從未見過準備如此周詳，而且條理分明的簡報，記得當時公司員工們都感動得說不出話來。

他從內部構造來重新評估「自動電除臭劑」，讓它體積變小時，也是同樣的情

形。之後我們不再是外部設計師與企業的關係，而是同一個團隊，一起苦思，不斷開會討論，一同追求往更好的方向邁進。nendo的提案很有速度感，對本公司的設計團隊就不用說了，對所有行銷和商品開發的工作同仁也帶來了刺激，激起了大家想推動設計革命的企圖心。

像芳香劑和除臭劑這類日用品，都會在量販店販售，一般來說，其包裝和商品都是以能在賣場的眾商品中顯得搶眼為前提。很多都像體育新聞所下的標題一樣。我從以前就覺得，這對顧客欠缺一份溫柔的關愛眼神。nendo對「自動電除臭劑」的商品更新，讓我具體見識到傳遞訊息可以有很多方法。這些日用品在人們購買後，好不好收納變得非常重要，但我們公司內部開發往往會疏忽這點。這項產品是在二〇〇九年九月開始販售，隔年二月，達到比前一年高出一倍的銷售業績。

佐藤先生一直是以自然的態度去觀察存在於日常生活中的事物。就結果來看，我明白他是以企業活動的整體為考量。這次他也是不斷做出提案，讓企畫逐漸擴張，這種推展方式我們算是第一次見識。將本公司的會議室改為美術館的提議也是其中之一，記者會的會場設計和販售的餐具設計，我們也都委請他處理。用來傳達產品意圖，讓顧客能夠理解的溝通方式，將成為品牌力的關鍵，而當初會議室改為美術館

從左上依序是倫敦、巴黎、自由之丘、上海、北比佛利、紐約店。這是以「將世界各地的所有店家整合為一」的想法來設計。（攝影：岩崎寬）

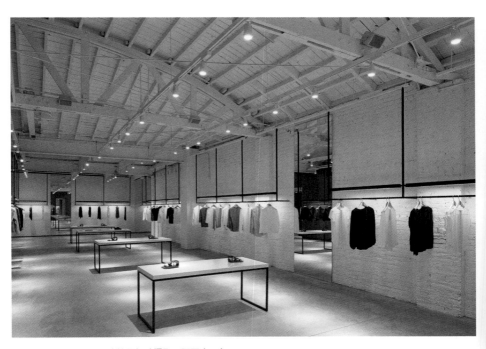

Theory・MELROSE店（美國）（攝影：阿野太一）

時，對公司內造成的衝擊，同時也是公司內破壞再改革所踏出的第一步。

此外，在與nendo共事的契機下，公司內的構思方法也逐漸有所轉變。這可說是對設計的意識改變，一直延續至今。

就產品開發來說，這是理所當然的事，不過，讓平時的生活中充滿歡樂是很重要的事，為看到我們產品以及使用它的人保有一份溫柔與體貼，我希望能永遠牢記這點。今後我都會親自對所有設計做最後確認。設計也是S.T.的資產之一。

「不是完全沒見過的東西，而是理應存在，但不知為何卻沒有的東西，我的工作就是把它們補齊。」佐藤先生如此描述道。我對他這種想法深有同感。（談）

柳井一海先生 （Link Theory Japan 會長）

我常和Theory創始人安德魯・羅森先生聊到，很希望我們作為現代時尚品牌的服裝店，能重視與現代女性的生活模式契合，不會感覺高高在上。不是像奢華品牌那種令人緊繃的店家，我們的店要讓人可以輕鬆走進店內，並樂在其中。而且可以看到許

多好商品。在質料、剪裁、縫紉、衣服的版型上，與那些奢華品牌相比毫不遜色，這是我們追求的概念。

之前的店面設計都是由公司內部負責，但考量到今後的全球化走向，我們想抱持全球性的觀點，與在全世界都有活躍表現的優秀設計師合作。這也是為了能從世界各國的店面來展現我們零售的概念。

國外和日本的店面各半。富創造性的判斷，是以羅森先生為主，由紐約的團隊主導，所以佐藤大先生能直接以英語和我們的紐約團隊溝通，將包括日本在內的各地店家具現化，其能力對我們帶來很大的助益。身為一位有才能解釋歐美與日本雙方的文化和條件，並加以消化、具現化的人，佐藤先生可說是近乎完美。除了每個月的電話會議外，我們還頻頻請他到紐約來討論，有新店面要列入考慮時，也一定會請他確認地點是否適合。

除了青山總店外，還有洛杉磯的數家店面以及巴黎、倫敦等重要的店面，也都是由他來設計。店面所在位置的狀況不一，所以必須滿足各家店的環境條件，而他採用基本的素材和顏色，對餐具做設計，各地的所有店面就此呈現出Theory一致的世界觀。原本條件負分的店面，他也能把它轉為加分。像巴黎有個店面不僅空間狹窄，還

+d販售的抽取式衛生紙分配機「kazan」。它不是以漂亮的包裝包覆衛生紙盒,而是直接拿掉衛生紙盒,是一種「減法」設計。(攝影:岩崎寬)

世嬉之一酒造「coffee beer」。是能享受到咖啡香味的啤酒。將商品名稱和文字要素刪減至最低程度，藉由瓶身貼上咖啡豆圖案的貼紙，來強調「手工製造」的感覺。（攝影：岩崎寬）

在重要的地方立了根柱子，在請他設計後，他巧妙地隱藏了那根柱子，改造成一處不會讓人覺得窄小拘束的空間。

佐藤先生讓人感覺不到我們相隔的距離，我甚至還懷疑他是否就住在紐約呢。此外，除了他工作的速度飛快外，他還會清楚說明自己絕不妥協的地方以及對Theory的看法。佐藤先生是抱持著尊嚴在工作，而且能以相互尊重的態度交換意見，這點也很了不起。他提出意見總有其原因，所以藉由溝通，企畫的品質也愈來愈好。他仔細考量服裝的呈現方式，清楚看出主要的服裝，並假想服裝散發光芒的模樣，為我們設計店面。對經營服裝的企業而言，他實現了很重要的一點。（談）

「退一步」的設計概念

佐藤大認為，從當上設計師踏出第一步，一直到現在，他都認為要在不斷的嘗試錯誤下，盡自己最大的努力。而他也透過許多企畫，逐步累積實力。

「我不認為自己擁有比其他設計師更出色的武器。沒人見過的魔球，我投不出來，要投出時速一百六十公里的剛猛速球，我也沒那個能耐。我只是以認真的態度，全力以赴地做我所能辦到的事。我認為，nendo只是比其他事務所花更長的時間來思考設計。」

在這樣的嘗試下，有一種「『後退』一步」的思考法。不是以我們的力量去壓制對方，而是為了將客戶的能力和商品發揮到極限而後退一步。這是合氣道的手法。佐藤說，「重要的是，這不是為了一擊打敗對手，而使出一擊必殺的狠招，用蠻力制伏對手的工作。」

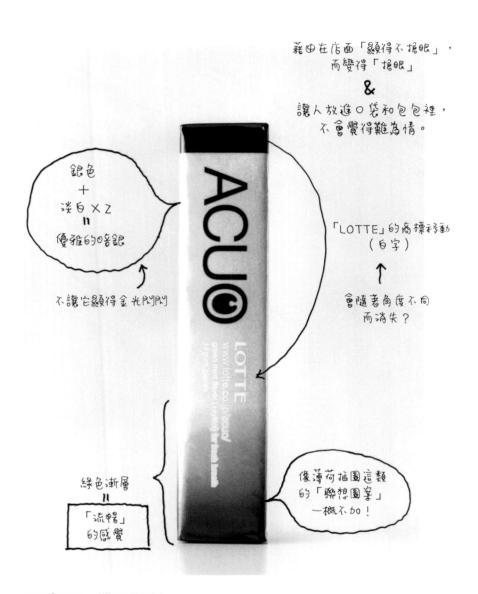

LOTTE「ACUO」（攝影：林雅之）

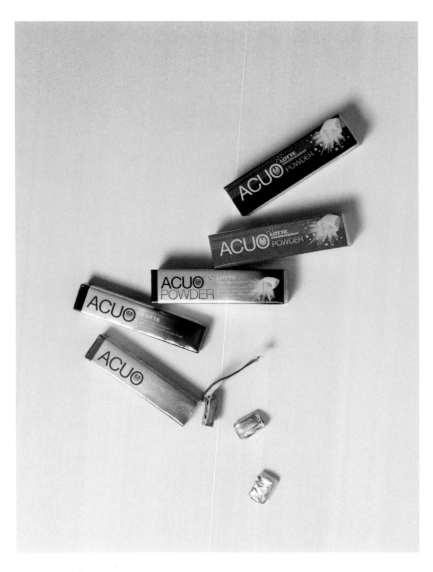

（攝影：林雅之）

只會高聲主張己見，大聲說話，並不是聰明的傳達方法。重要的是訊息為何，該在何種環境下如何傳達。為了要傳遞給對方知道「這是會令人感興趣」的產品，因而試著後退一步、輕聲說話……就是這種設計的手法。很像伊索寓言裡的《北風與太陽》。

「在充斥眾多商品的環境下，尤其能提高效果。」

像LOTTE的除口臭口香糖「ACUO」（二〇〇六年～），就是nendo從企畫階段便開始參與設計的產品。人們在店面判斷要不要購買商品的時間，一般只有短短的零點二秒。瞬間就得打動人心的口香糖包裝，往往很容易因為在意賣場貨架的業務員觀點，或是為了尋求與其他公司產品的差異，使得包裝流於過度華麗、搶眼。佐藤思考

「就算二、三十歲的年輕人拿在手上也不會覺得難為情的包裝」，採取「降低閃亮耀眼的感覺，退一步來看」的方法。「我很在意產品放進包包或是抽屜裡的感覺。在購買前雖然只有零點二秒的接點，但之後卻有數天或是數週的相處時間，這就是我考慮設計的著眼點。」

堅持高雅暗銀色的包裝，其薄荷的清涼感來自綠色的漸層，至於企業相關資訊及商標，則是統一採用白色。隨著角度不同，會看不見印刷的文字，只有商品名稱會很

單純地顯現。「我們儘可能刪除其他要素。這是容易以直覺向人們傳遞訊息的『感覺設計』。在周遭人都放聲大叫時，只有一個人輕聲低語，這麼一來，在意他說些什麼的人，是不是會加以聆聽呢？這就是我的想法。」人們注意某件事情時的特性，在於可以察覺出它與眾不同的一種視覺差異性。低調的差異，反而會引人注意。

雖然是刻意後退一步的動作，卻引來難以估算的迴響。

「我想到的是，將一個小小的點子擴展開來，結果不知道會不會帶來很大的影響。就像蝴蝶效應，『在巴西有一隻蝴蝶振動翅膀，結果在德州引發大龍捲風』，這也是一種想法。這說明了，一開始給予小小的差異，經過無法預測的變化後，結果產生重大影響的可能性。」

ACUO開始販售後，創下LOTTE口香糖產品前所未有的單週銷售額最高紀錄。佐藤之後也負責該項產品的包裝設計，在二○一三年時，包裝已更新為第八代。

「在半年到八個月為一個循環的作業情況下，新包裝陸續登場。每次都是以活用ACUO的DNA所做的簡單包裝設計為基礎，試著對它又壓又拉，一面控制它的變化幅度，一面用心加以設計。」

真的能簡單地將想法傳進接收者心中嗎？真的能塑造出一個在眾多陳列商品中，

- 玻璃的顏色（Georgia Green）
- 再生玻璃所造成的歪斜、氣泡

} 不是加以去除，而是加以活用！

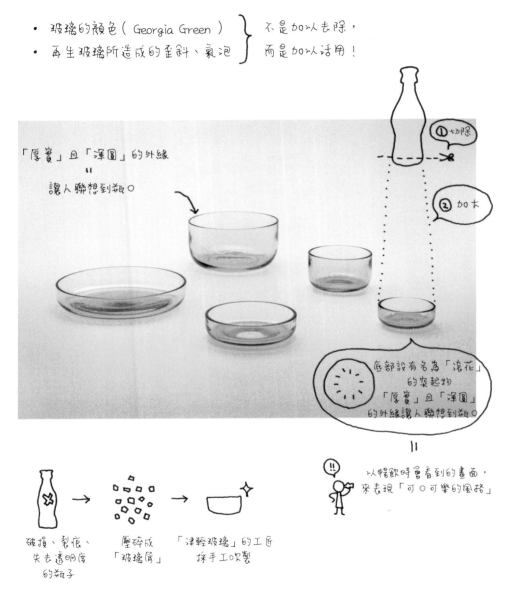

「Coca-Cora Bottleware」。不使用辨別性強的商標和標幟，而是採用每個人都體驗過的「瓶子記憶」。
（©Coca-Cola）

©Coca-Cola

讓人看一眼就有感覺的產品嗎？為了這個目標，將產品製作上的缺點改為優點，當作共有的點子，加以具體實現，這點顯得愈來愈重要。」

二〇一二年，nendo和日本可口可樂一起進行的企畫「Coca-Cola Bottleware」，也是藉由「後退」一步，最後極為明確地突顯出企業的同一性。

可口可樂的創立，可回溯至一八八六年。現在依舊使用的鈉鈣玻璃瓶，是在一九一六年開發而成。在日本也是到了可口可樂開始販售的一九五七年才開始流通。源自於「在黑暗中光摸就知道的瓶子」這樣的構想，以窄細瓶身的特色問世的，就是Contour Bottle。它就是具有如此強烈的圖像性。

該公司對使用過的瓶子進行回收再利用。從這些回收瓶中挑出因老舊損毀而不堪重複使用的瓶子，加以100％重新利用，改做成餐具，這項計畫當初就是由nendo負責企畫和設計。在這項計畫中，佐藤提議要充分發揮再生玻璃的魅力。

「100％使用再生玻璃，一定會產生微細氣泡或歪斜的情形。這是最大的問題，同時也是其缺點，但在不斷地嘗試下，我們開始覺得這才是再生玻璃的魅力所在。於是我們決定讓形狀變得更簡單，並保有名為Georgia Green的獨特顏色，加以活用。」

回收瓶壓碎後的玻璃碎片，被運往負責製作的青森縣玻璃製造商北洋硝子。套在吹玻璃用的長管前方的玻璃，放進模具內，一件一件吹製而成，而佐藤所設計的餐具，形狀感覺就像將可口可樂瓶的上方平整地切除，直接保留剩餘的底部。在顏色和質感上，充分發揮可口可樂瓶的同一性。

佐藤所關注的玻璃瓶要素之一，是設在瓶底作為緩衝之用，名為「滾花」（knurling）的許多突起。這些滾花絕對稱不上顯眼，但在手執瓶身喝飲料時一定會映入眼中。

「藉由很自然地將滾花設在餐具底部，讓人想到舉起瓶子暢飲時，最後出現在眼前的畫面，也就是瓶底的模樣。此外，我也想藉由玻璃的再生，讓人們聯想到循環的畫面，以及人與人圍成一個圓的意象。」

以和個人經驗連結，能有所感應的符號，作為讓人想起可口可樂的「線索」，發揮其功能。而盤子或器皿渾圓的邊緣，則是讓人聯想到瓶口的線索。

再說到可口可樂，很多人立刻就會想到它的紅白兩色，以及廣為人知的商標。但如今不刻意使用這些要素，而是「保有瓶子的風貌」，藉此傳達出一個歷史悠久的企業之存在訊息。

更改前

顏色和名稱會讓人
聯想到水果「花梨」，
因而加以更改

宣傳的重點太多，
加以移除

看不懂含意&引
不起食慾，所以
移除

變小

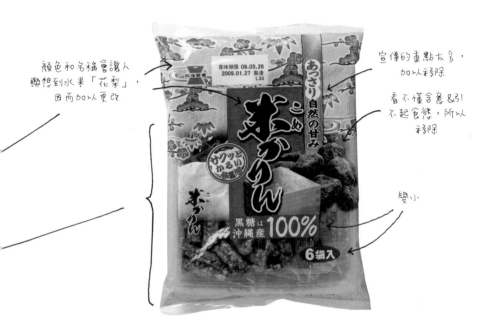

更改後

把「米」加上外框，
變得明瞭易讀

追加能清楚傳遞「口感」，
引人垂涎的圖片

文字資訊照優先順位
整理排列

明瞭易讀 & 「輕鬆」
的印象

✗「かりん」
○「かりんと」
✗「かりんとう」

改為讓人聯想到
「黑糖」的顏色

縮小透明區，
確保顯示面積

刻意安排視
線的動向

紫色 + 獅子 + 扶桑花，
充滿濃濃沖繩味

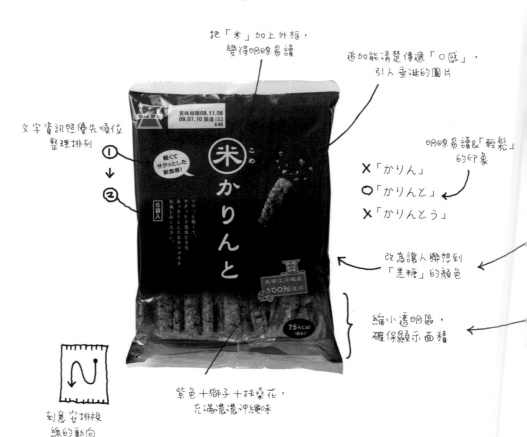

岩塚製菓「米かりんと」

「不光只是想著該如何處理已成為品牌圖像的要素，積極發掘全新的同一性也是設計師的工作。一旦成功，便能成為品牌的重要資產。」

儘管後退一步，也絕不能忘卻幽默。

nendo也設計過米菓的產品包裝。二〇〇九年，他受託擔任了岩塚製菓的米菓包裝更新的設計工作。

與企業討論時，佐藤的對應方式相當耐人尋味。他不會做制式化的寒暄，與計畫無關的閒話一概不談。迅速切入正題後，他會專注地聆聽企業負責人的說明，同時為了完全掌握現狀，他全神貫注。此外，在討論時從未見過佐藤親自做筆記。記錄的工作是由坐在他身旁的經營負責人或計畫負責人處理，從會議的開始到最後，佐藤始終都專注聆聽對方發言，彷彿在每個關鍵時刻，他都已感覺出什麼是重要的，什麼事非做不可。他曾說過「在開會時，我腦中已浮現許多點子」，應該是他具有過人的專注力，才有能力辦到這點吧。

「若看不到米菓袋子裡裝的是什麼，顧客便不會掏錢買。」聆聽企業負責人說明的佐藤，腦中想到的是：「包裝沒全部透明應該也沒關係吧？」

「我心裡有個直覺，只要一直沿用和其他公司同樣的方法，產品就不可能比別

人賣得好。重點在於如何跨出下一步。當時我很在意商品的事。它取名為『米かりん』，但『かりん』所指為何，教人一頭霧水。由於當中採用沖繩黑糖，所以採黃色包裝，但它會令人誤聯想成水果『花梨❷』，這是個問題。為了馬上能向顧客傳達『這是用黑糖做成的米花林糖❸』，我建議更改商品名稱。但我並非是更改整個商品名稱，而是要避免讓商品名稱變得更長。一旦名稱拉長，包裝上所印製的文字勢必會變小。」

其解決之道，就是在既有的商品名稱中多加一個字。將「米かりん」改成「米かりんと」這樣頓時變得明確清楚許多。面對眼前的問題，不忘以幽默的方式準備解決之道，這正是nendo的獨到之處。雖然他們總是強調自己沒有特別之處，但這正是「nendo的王牌」。

此外，在這個企畫中，佐藤還對介紹產品的廣告文案以及「引人垂涎」的說明片配置，提出他的建議。「酥脆的口感是其特色，所以在包裝外印上『卡滋』的字樣，讓顧客在店面裡一看就明白。自從我們這麼做之後，現在其他公司的產品也都開

❷ 花梨（かりん，又名「和木瓜」，是梨和蘋果的親戚。

❸ 花林糖（かりんとう），日本的一種甜點，類似麻花捲。

始採用『軟綿綿』、『卡哩』這類傳達口感的用語。不透明的包裝也愈來愈多。」

在這樣的革新之下，「米かりんと」的銷售業績，比「米かりん」時代增加了十五倍。

對既有要素做調整，以配合全新要素

一面抽取出產品的特色，一面加以整頓的這項工作，佐藤稱之為「調整」。就像運動選手用心調整姿勢，藉此穩健地提高表現，或是技師調節機械，調音師替樂器調音，這是看準狀況加以調整，好繼續往下一步邁進的工作。

「若能穩紮穩打地進行調整，便能將客戶的狀況提升至更高的層級。讓客戶發現我們具有不為人知的魅力，是很令人欣喜的事。而這種調整，在已經確立品牌形象的企業中，功效尤為顯著。

「這是因為覺得自己有強烈的同一性，因而疏於找尋新的特徵，或是疏忽了不明顯的小特色。」

佐藤說，設計的調整，應該是「後退一步」的思考，也就是凝視自身品牌價值的

一項工作吧。

「也就是說，『後退一步』有兩個含意。一是藉由『後退一步』的表現，所帶來的強烈訴求力，二是以『後退一步』的觀點來重新看待事物的重要性。」

產生「差異感」

佐藤大替眾多國外企業做企畫，平均一年當中有八～十次會以歐美為中心，依序與各國客戶進行會議，展開環球之旅。除此之外，每年還常會到國外出差。置身於和平時風格迥異的場所，以及在當地發現的事、感到驚奇的事，或許都能成為他點子的來源——一般人往往會這麼認為，但事實上，他卻是抱持完全相反的想法。

佐藤人在海外時，對於飯店、用餐場所、討論場所，總會要求盡可能位在最短的距離內。一來也是因為工作纏身、二來，他在日本時，平時的活動範圍大致固定，在這樣的感覺下持續進行思考，對佐藤來說是很重要的設計過程。

「總之，設計以外的事我一概不做。我不必為了想出點子而做一些特別的事。在這樣的意識下，我經常都得保持腦袋放空的狀態。所以我很珍惜在日常工作中發現的事物。」

nendo總是多項企畫同時進行。但他們並不是每天都過著找尋點子、努力擠出點子的生活。

「日常生活中感到在意的事、覺得不一樣的事物⋯⋯感覺就像全身成了『過濾器』。在日常生活中，有些要素就像空氣或水一樣從我體內穿過，但有些具有細微差異的事物，則會被過濾器攔截。」

「被過濾器攔截的東西愈小愈好，令人『驚奇』的東西完全沒有必要。將細微的東西仔細蒐集、賦予它形體，對我來說，這就是設計。此外，因為常要蒐集這些卡住的要素，所以過濾器要定期『清理』。這樣過濾器就會更容易攔截得到東西。」

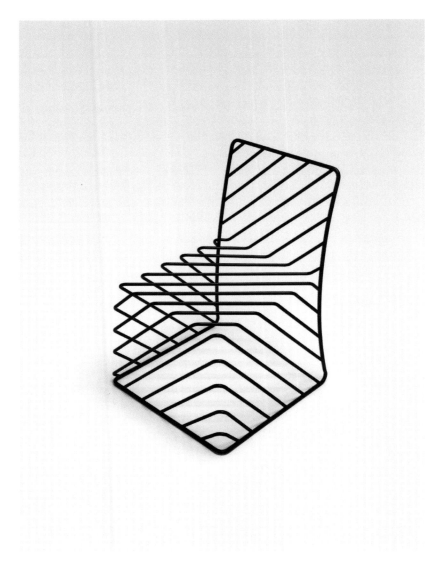

為拍賣商Phillips de Pury設計的「thin black lines」。只以黑線構成椅子的面,加以立體化,從中引出二次元與三次元的差異感。(攝影:林雅之)

運用Moleskine的筆記本，為展覽所設計的作品「notescape」。在筆記中帶入風景，呈現出一種賞心悅目的差異感。（攝影：林雅之）

像這樣從中感受到「差異感」的事物，就此成為nendo活動的重要主軸。

「我常在想，重點不在於形狀或顏色，而是存在於它背後的小故事，我能否加以傳達呢？nendo所思考的設計，是日常生活中的小發現，儘可能在不加以破壞的情況下擷取這小小的差異感，與人們一同共享。在日常生活中佈滿了小小的不尋常，這種情況可說是真正的豐饒。」

換言之，以nendo設計手法的核心思考去理解nendo後，會發現「差異感」可說是它最重要的關鍵字。同時也能理解本書所列舉的其他九個關鍵字，各自都具有創造差異感的功能。

佐藤說「在每天的日常工作中發現的差異感」，同時也意指在單一狀況下什麼也

點子

感覺不到的要素，在連續狀況下就會變得很容易察覺。佐藤還說：「如果每天在同一家店吃麵，自然就會明白揉麵師傅的差異。」

「愈是拚命想得到點子，點子離你愈遠。腦中存有某個目的，也就是鎖定目標，繃緊神經，就會在自己周遭築起一道防護罩，變得無法看清周遭的事物。」

「就算拚命想要找東西，卻怎樣也找不到一樣，不必刻意鎖定焦點。只要以朦朧的眼神去看整體，或是看位於周遭的朦朧之物，就能看見更廣闊的世界。與運動選手一面認識周遭的狀況，一面推測接下來的瞬間會出現什麼的周邊視力很類似。」

在棒球、足球、籃球、排球等球類運動中，不同於視力的「運動視覺」特別能發揮其力量。因為必須瞬間便準確掌握來自外界的訊息。常與清楚看見動態事物的動態

視力，以及瞬間掌握多種資訊的瞬間視力相提並論的，就屬周邊視力了。所謂的周邊視力，並非將焦點集中在某一點上，而是同時看大範圍的一種眼力。

「棒球選手會藉由磨練周邊視力，來預測投手的進球軌道。以周邊視力的情況來說，它能得到比中心視力更多的資訊，反應速度也比較快。而設計所追求的，應該就是這種周邊視力。前足球選手中田英壽先生曾說過，藉由鍛鍊周邊視力，可以感覺到藏身在選手背後的其他選手動向，以及自己後方的選手往哪邊跑。若以這種觀點來看待事物，感覺就連事物的背面也能看得見。若只集中在某一點上，往往就會忽略其周邊，但其實位於周邊的事物潛藏著不少迷人的好點子。」

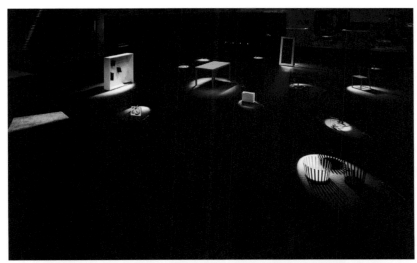

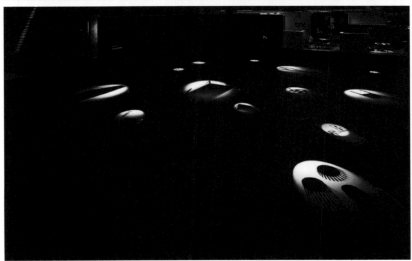

特色在於只限定生產一百個的品牌「1% products」，其展示會場的構成。藉由在地板上描繪光和影，營造出展示物宛如會發光般的差異感。贏得I.D. Annual Design Review優秀獎和JCD設計獎銀牌。（攝影：阿野太一）

佐藤所說的，與從事設計的人們所留意的事大不相同。或者應該說背道而馳。

1　享受無趣的日常工作。

2　**不要拚命想找尋點子／別繃緊神經。**

3　**別把焦點放在某件事物上。**

「處在這樣的立場下，『差異』就很容易出現，不過這樣的差異感或許也有其規則和規則性。就像原本應該是A，但不知為何，感覺卻像B。因此在設計時，會思考為何感覺像B。這不同於『設計B』的工作。不是實際存在的事物，而是存在於意識下的現實。這對擴展點子的可能性有所助益。」

佐藤也談到視野的高度。他舉了兩個例子，分別是以大規格、高視野往下俯瞰的「由上而下式」，以及與它呈對比的「由下而上式」，nendo重視當中的後者。「儘可能將視野放低」是他們的堅持。

「建築師常採用的由上而下式，是先針對都市和地區展開思考，然後再逐步將範圍鎖定建築、室內裝潢、產品。我們則是反其道而行，從身邊開始思考，例如一個小杯子。然後是能與它搭配的餐桌、房間、屋子、周邊、都市……像這樣往外擴展，從中感受到創作的魅力。就這樣，現今的街道裡有秋葉原。因為有每家店各自的特色，以及聚在這個市街上的人們不同的個性，因而構成整個市街的特色。這不是採『上帝』的視野，而是只要比普通的視野再低個五公分，就有許多事物會被過濾器所攔截。

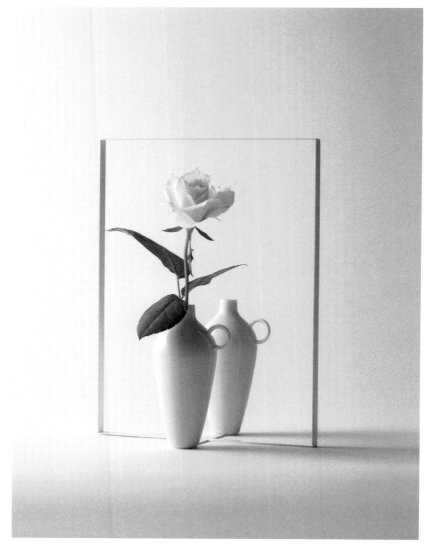

利用宛如映在鏡子上的錯覺所做的花瓶「vase-vase」。這種設計是利用「明明有，卻不存在」的差異感。（攝影：林雅之）

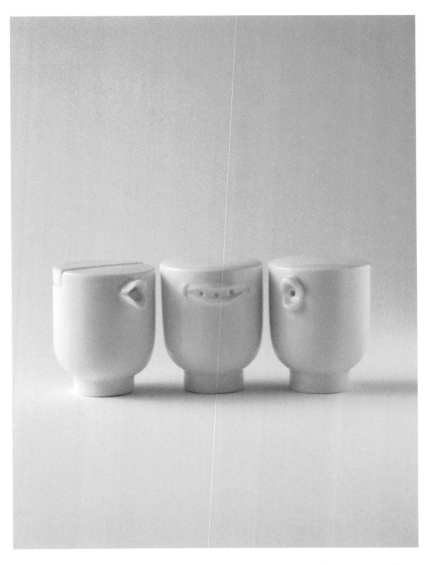

+d販售的「talking」。醬油罐、鹽罐、胡椒罐。各自做出「ゆ」（yu）、「し」（shi）、「こ」（ko）【註：取自日文醬油（しょうゆ）、鹽（しお）、胡椒（こしょう）的字母】發音的嘴形。有種餐具會說話的差異感。（攝影：林雅之）

而這種從身邊事物構思的手法，以及小小的差異感，會透過人們的口耳相傳，轉眼便帶有互相感染的特質。現今這個時代，儘管是微不足道的小事，但只要人們覺得有趣，轉瞬間便會透過社群而在全世界散播開來。像這種有趣的事，就不是像都市計畫那種由上而下式的構思所能創造。」

「人們感受到的事物，就存在於日常生活中」在秉持這項論點的計畫當中，有一個是佐藤擔任空間設計師所經手的「Starbucks Espresso Journey」（二〇〇九年）。不同於星巴克一般的店面，它試著在日常生活中營造出「小小的不同」。

像選書一樣選咖啡的體驗

這個計畫是為了促銷星巴克的義式濃縮咖啡飲料所做的企畫。以表參道的藝廊當會場，徹底做了一番裝潢翻修，同時也是星巴克第一家期間限定店。

佐藤所想的是「選一本書的感覺，與喝杯咖啡放鬆心情的感覺應該很類似」。

nendo很擅長將感覺沒多大關聯的事物連結在一起，在這方面發揮了無與倫比的才能。當時佐藤的提議是「書店」。店內只賣拿鐵咖啡和卡布奇諾等九種固定販售的咖

啡飲料，大小也都只有一種。儘管隔沒多遠也有別家星巴克的一般店面，但來這家店報到的客人，多的時候一天得等上三小時，活動連續舉辦了三週，寫下來客數約兩萬人的新紀錄。

如此蔚為話題是怎麼回事呢？不同於一般店面的空間，自然也是原因之一，而它給人不同體驗的點購方式，在人們的口耳相傳下，造成廣大迴響。

「從書架上選一本書，帶往吧檯，便能點購飲料。手拿一本書會與咖啡產生連結，這是日常生活中所沒有的體驗。為了加以體驗，許多人都專程前來。」

書架上擺滿分別塗成九種顏色的書，不同書的顏色分別對應九種咖啡飲料。來到店裡的顧客可自由從書架上取書，比較上面所寫的資訊，挑選自己適合的飲料。帶著選好的書到吧檯，交換真正的飲料。印有資訊的書套可以帶回，沿虛線剪開，放進咖啡杯裡使用。

就像要花時間挑一本書一樣，一杯咖啡同樣也得花時間挑選。這處不同於一般星巴克店面的空間，整體帶有一種沉靜的差異感。在想要體驗這份差異感的人們當中頗獲好評，全國既有店面的咖啡飲料銷售額也提升了一成左右，展現出令人矚目的佳績。

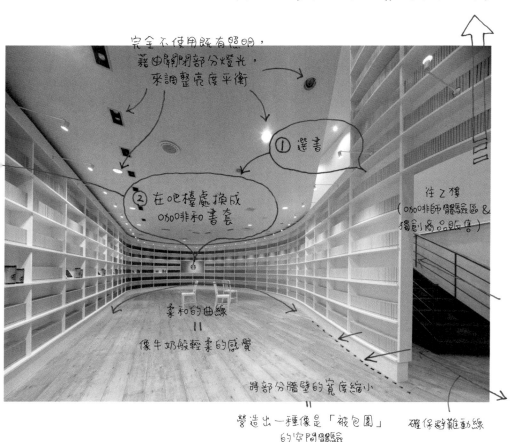

利用入口處的挑空設計……
讓垂直方向具有一股震撼感
（從外面也看得到，所以也具有告示板的效果）

完全不使用既有照明，
藉由關閉部分燈光，
來調整亮度平衡

① 選書

② 在吧檯處換成
咖啡和書套

往2樓
（咖啡師體驗區 &
獨創商品販售）

柔和的曲線
＝
像牛奶般輕柔的感覺

將部分牆壁的寬度縮小
＝
營造出一種像是「被包圍」
的空間體驗

確保避難動線

Starbucks Espresso Journey。就像挑選一本書一樣，挑選咖啡也有一種舒服的差異感。（攝影：阿野太一）

③之後還能繼續
當書套使用

6、SPECIAL ①
7、SPECIAL ②
5、焦糖瑪奇朵
4、拿鐵
8、摩卡咖啡
3、豆漿拿鐵
9、美式咖啡
2、卡布奇諾
1、白摩卡咖啡

④剪開

⑤當作個人
咖啡杯使用
(TALL or SHORT)

（攝影：岩崎寬）

它還帶來了意想不到的效果。

「在店內擁擠時，店內每一台義式濃縮咖啡機在一個小時內能提供幾杯咖啡，原本都是固定的，但這個活動卻打破星巴克既有的常識，提供了一點三倍的杯數。

店內員工為了對應店內眾多的顧客，苦心思索辦法，就此創造出顛覆既有常識的操作方法。

就像這樣，這不光只是活動的成功，也創造出許多點子，可以運用在往後店面的營運上。這是光坐在會議室裡討論，很難得到的進化。這告訴我們，稍微偏離框架，充滿無限可能，而差異感也將轉化為可能性。」

從全新的嘗試中所導引的結果，會與企業下一個事業策略有緊密的關聯。

佐藤說，「會不自主地想拿在手上，發出會心的一笑，只要是這樣的小東西那就足夠了。」

「在設計杯子時，不光只是考慮杯子的顏色和形狀，也要留意它是擺放在何種狀況。可以裝多少水，是擺在餐桌中央，還是擺在桌邊，會對人們產生不同的作用。

注意這些細微的內心變化，正是設計的本質。」

還有其他在店面設計方面活用「差異感」的例子。

其中一個例子就是「Camper巴黎店」（二〇一二年）。這是西班牙的鞋子品牌「Camper」的店面，後續的大阪店（二〇一二年）、舊金山店（二〇一三年）也都沿襲同樣的概念。

第一次造訪這些店面的顧客，一定都會展露歡顏。因為就像有好幾個透明人在店內似的，鞋子在店內走來走去。佐藤想要做的，是傳遞出該公司所做的鞋子會帶給人「走路的快樂」這樣的訊息。

「Camper的鞋子不是為了運動選手而做，也不是用來表示身分地位。而是讓許多人可以享受它的鞋子，用來走路的鞋子。從地上到空中都是漫步在半空中的鞋子，自由地到處行走，我就是想透過這樣的店面設計，來傳達重要的訊息。」

義大利的高級鞋及皮包品牌Tod's，曾利用展示窗做過一項企畫。在二〇一二年的米蘭家具展覽會期中，佐藤接受委託，對市內兩家店（GALLERIA店、Spiga街店）的展示櫥窗做設計。商品展示台只放一個家具，但在不同於平時的位置上設了一扇門，而且門是從內側開啟，呈現出一種很不尋常的狀態。「就像從魔法門裡取出商品一般，我想讓櫥窗內發生這種不尋常性。」佐藤說。這提案考量到商品、場所、人們之間的關聯性，包含了各種啟示和幽默。

西班牙的鞋子品牌Camper大阪店。鞋子在這座空間裡四處走動，以此表現品牌的特徵。

（攝影：吉村昌也）

為Tod's所設計的展示櫥窗「cabinet in the window」。使用開啟方式矛盾的家具，來展示其商品。
（攝影：Joakim Blockstrom）

小小的差異感會傳進人們心中，帶來喜悅和歡樂。這不是得絞盡腦汁思考的大道理，那瞬間的感受，應該會成為讓人們了解這個品牌的契機。此外，意外感受到喜悅的事物，日後應該還是會長留人們心中。「這不太一樣」、「感覺不錯」就像這種感覺。

佐藤應該還是會很重視自己感受到的差異感，持續提出讓人們感到差異感的設計吧。當中或許會有像扣錯一顆小鈕釦般的細微差異感。佐藤對於這種微不足道的不尋常性所喚起的力量深信不疑。

「破壞」均衡

「設計是解決問題的手段。設計師的個性表現在其方法論上，但如果用各種方法都無法解決，那就不配當一名設計師了。不過，有很多情況是問題本身未明確化，這時候就得先一起確認問題點為何才行。」

佐藤說，為了讓潛在的問題顯現，有時會「破壞」。

某企業「應該破壞的均衡」，或許是它「僵化的既有概念」。也許在五年或十年前還能發揮功能，但隨著時代變化而變得歪斜，就此錯過變化的機會，陷入泥淖中。

「有時會聽負責人說，我們從以前就是這樣，或者是我從上一位負責人手中接過這項業務時，就是這樣的狀況。但若是被以前的狀況所拘束，企業便難以有所發展。

得先破壞僵化的均衡，從中發現新課題。」

「破壞」一詞乍聽或許有種挑釁的感覺，但為了讓企業徹底改變，加上設計師所

1% products的「twin cup」。咖啡濾杯和杯子同樣形狀。破壞物品的主從關係，樂趣就此誕生。
（攝影：岩崎寬）

by|n「cubic rubber-band」。方塊狀的立體,將紙捲成筒狀,呈現出不可思議的感覺。橡皮筋非得是平面不可的既有概念就此打破。

採取的行動，以此作為契機，為企業帶來自己想要改變的氣氛，這就是它的第一步。

所謂健全的均衡，不就是能因應需要而改變，具有應變能力的環境嗎？nendo的設計方式包含各種適合企業自主發展的可能性，佐藤會思考如何轉變企業體質，自行找尋最適當的平衡。為此，必須先讓現狀得以變動，藉此找出長期潛藏的問題。

「在執行解決方案時，我會試著對構成要素大膽地做優先順位排列。大幅破壞預算分配的均衡，或是突然將『配角』當『主角』。這是為了擺脫整齊劃一、僵化固定的現狀所下的猛藥。這由我們這種公司外部的設計事務所來進行較容易著手。」

男性服飾量販店的革新提案

在 nendo 承接的企畫案中，就有一個嘗試破壞均衡的案例，那就是治山商事的「HAL-SUIT」。

在西裝需求量減少的社會現況下，以青山商事、AOKI、KONAKA、治山商事為代表的男性服飾量販店，競爭愈來愈激烈。從郊外型店面和都市型店面這類的店格式，到旗幟和廣告的方式等，皆存在著許多既有規則，也是這個業界的特色。

想要徹底改變現狀的治山商事社長治山正史，是在二○一一年春天第一次與nendo會面。這就是經營「男性服飾」的該公司新型態HAL-SUIT的開發計畫。

「我開始做店面設計時，會先將著眼點放在現狀上。」佐藤說道。

「顧客在店內的時間愈長，愈有可能購買商品。雖然店員也明白這個道理，但是和家人一起來到店內的顧客在看衣服時，他的妻子和孩子們早已不耐煩了，這樣的現狀是個問題。決定買商品時，妻子的意見是決定關鍵。這需要有適合的環境，能讓人悠哉地試穿，同時還能與家人溝通討論。nendo的提議是，將試衣間設在和以往完全不同的地點，破壞其空間構成要素的均衡。」

將通常設在店面角落的試衣間加大，改設置在店內中央，並以其當主軸，重新徹底檢討店內動線。試衣間呈圓筒狀，採玻璃材質。由於有展示功能，所以是採直接將路邊的展示櫥窗擺進屋內的方式。雖是在店內，但感覺就像走在街上一樣，是一處可以和家人一起享受欣賞櫥窗之樂的空間。

此外，客人在試衣間裡試穿時，為了讓在外頭等候的家人或朋友不會覺得無聊，另設有DVD播放器、雜誌區、女性走向的商品區。

「一概沒有傳單、海報、旗幟。既有的常識皆不再是常識，也一律不使用過去的

（攝影：岩崎寬）

治山商事的HAL-SUIT東岡山店（攝影：吉村昌也）

致勝模式。若舉將棋為例的話，就像是在禁用自己拿手棋步的情況下與人一決勝負，是一場不易獲勝的挑戰。」治山社長回顧當時的情形說道。

「日本企業所擅長的，是一面堆疊一面改善，一步步爬上樓梯的手法。而另一方面，史蒂夫·賈伯斯所率領的蘋果，卻不是採一步步爬樓梯的方法，而是活用躍往下一階的跳躍力。nendo的提案就類似這種飛躍性的手法。這是與既有常識的對抗，我就此體驗了一連串破壞常識的過程。」（治山社長）

以整個店面的概念當「公司」，店面本身已是「穿上西裝的環境」，這也很像是nendo風格的構想。像辦公室櫃台般的入口，櫥櫃區裡擺滿了襯衫。還有一個像公司會議廳般擺有椅子的區塊。「能帶來視覺享受的點子，與合理支持這個點子的解決方案，兩者都加以實現，我覺得很不簡單。」治山社長說。

定位為新型態的實驗店面，目的不在於短期增加營收，而是以長期的觀點來開拓客源，在此原則下設立了東岡山店，自二○一一年秋季開張以來，銷售額比去年增加了10％。客人購買的單價也增加了40％以上。顧客在店內待的時間平均為三十五分鐘，和之前相比，多了十五分鐘左右，改善了40％以上。這家店的嘗試，也已運用在HAL-SUIT都市型店面以及包含上海在內的兩家國外店面上。這是改變員工已習慣的

環境，「破壞均衡」奏效的案例。

破壞均衡的實驗精神

還有一個破壞產品設計均衡的案例，那就是Elecom數位周邊機器（二〇一一年）。這些在家電量販店販售的商品，處在激烈的競爭下。Elecom的葉田順治社長想到的是「不光是在家電量販店販售，還要開發出能在國外博物館商店、Designshop、Apple Store等人氣零售店販售的商品，擴大販售通路」。

nendo商品化的產品有十一項。有獨特巧思的USB隨身碟、能以五顏六色的電線在桌上描繪輪廓的滑鼠。將無線光學式滑鼠的USB型接收器改為像動物尾巴的形狀。接上電腦主機使用後，只看得到尾巴的部分，看來就像電腦裡躲著一隻小動物。

「一般想要加以隱藏的要素，刻意讓它以充滿特色的方式呈現。它不同於既有商品，所以開發時得費一番工夫，不過，如果目的是想和傳統產品有所區隔，這會是個有效的解決方法。」

關於透過破壞均衡來得到解決的方法，佐藤又舉了以下幾個例子來說明：

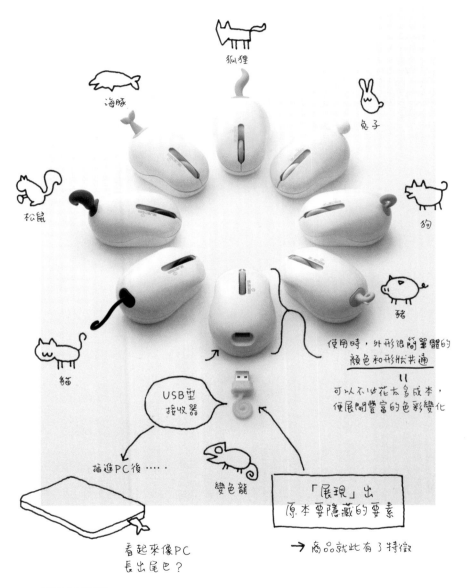

狐狸

海豚

兔子

松鼠

狗

貓

豬

USB型
接收器

使用時，外形很簡單圖的
顏色和形狀共通
＝＝
可以不必花太多成本，
便展開豐富的色彩變化

插進PC後……

變色龍

「展現」出
原本要隱藏的要素

看起來像PC
長出尾巴？

→ 商品就此有了特徵

（攝影：岩崎寬）

Elecom的無線型滑鼠「oppopet」。將原本想隱藏的接收器設計成像動物尾巴，刻意加以呈現，很歡樂地破壞原本的均衡。

1 先藉由刪除要素來破壞均衡，再一步步加以改善。

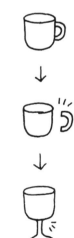

2 藉由將事物的界線模糊化，破壞其均衡，喚起過去所沒有的構想。

3 對構成要素的平衡強調其特定部分，加以破壞，藉此讓它產生特性。

香氣

4 改變整體的平衡強弱，發現新的功能。

破壞均衡的方法也能運用在計畫的預算分配上。

例如將過去用在裝潢設計上的預算，改分配到圖案設計上，配合目的重新思考預算分配，擴大設計的可能性。「應該做什麼」這個問題愈明確，愈能積極地活用「破壞均衡」的方法。

前面提到的HAL-SUIT東岡山店，據說員工們變得比以前更有責任感，促成了現場意識的改革。

「我認為，留意破壞均衡的思考法，企業也將會改變原本的體質，能在嚴苛的條件下，自行找出解決之道。」

Elecom的USB隨身碟「DATA clip」。資訊機器採用迴紋針造型,破壞數位與傳統的平衡。

(攝影:岩崎寬)

為杯麵博物館所設計的產品。「cupnoodle forms」。在形狀上加上些許的變化，便破壞了原本的「理所當然」。

治山正史（治山商事 代表取締役社長執行役員）

我經營郊外型男性服飾店，至今已有四十年。正當我打算創新，要和設計師一起創造一個全新的經營模式時，我認識了nendo。

與佐藤大先生會面後，他對我說：「讓顧客願意買我們的商品，是設計師的工作。如果不能辦到這點，就沒有任何意義了。這和藝術家不一樣。」許多設計師只會提議做自己想做的事，但我認為他不同於這些設計師，有他自己一套想法。

我們所重視的主題是「從物到事」。展開HAL-SUIT的契機，是出自本公司想實現創新，擴大公司規模的想法。所謂的郊外型男性服飾店，是為了買西裝當制服穿的顧客而設，是最適合的一種生意模式。依不同尺寸展示，價格也清楚明瞭，顧客能購買符合自己目的的服飾，但我們認為不光只是這樣，服裝不僅是一種個人表現，也有其樂趣，我們很重視其時尚的另一面。因參加徵才活動獲得錄用而買西裝，或是為了讓工作有好表現，博得部屬的信賴而買西裝，每個人的需求各有不同，而這種想實現某個目標的心情，亦即滿懷期待想著該如何得到某件「事物」的想法。在實現顧客這

種想法的全新概念下設立的店面，就是HAL-SUIT。

HAL-SUIT的產品，目的在於讓顧客「變成自己想要的樣子」。以符合顧客希望的搭配，為顧客帶來歡樂，並依照顧客的需求提供建議。光只有商品、軟體、知識，還是不夠，還需要有面面俱到的生活用具和空間，並備有待客和販售所需的一切，這樣才稱得上是完美的形態。舉我喜歡的歌劇為例，因為它融合了故事、音樂、美術，才能成為堪稱極致的藝術。而我們的店也一樣，透過各種要素的相互調合，才得以造就出完美的形態。

nendo的設計除了實用性之外，還有驚奇和玩心。他提議的設計，與以往的店面截然不同，但是卻充分反映出我們的想法，有它的道理。和他見面後不久，有一次我與佐藤先生聊天，向他問道「您是右腦型的對吧」，結果佐藤先生回答我說「其實我是左腦型的」。不光靠感性，還要依據理論行事，這樣才有辦法兩邊兼顧。

此外，對於我們所說的話，他就像加以因數分解般，採邏輯的方式重新組合。佐藤先生以前說過「這是一步步往上堆疊的工作，是一種組合的工作」。我們的經營也是同樣的道理。而nendo的風格，就是在限制和規則下，想嘗試全新的構想。以前從未開啟的門，在加入他們的構想後，將就此打開。

Tokyo baby cafe。破壞孩童體型與沙發大小的平衡，反而營造出舒服的空間。預算分配也都偏向沙發上。
（攝影：Jimmy Cohrssen）

「Camper Shoes a tribute by nendo」。破壞鞋子與鞋帶的平衡，提高穿鞋的舒適感。
（攝影：吉田明廣）

「從物到事」不是單憑個人之力所能達成，得將家人和周圍的人們都拉進來才能辦到。我們的顧客有很多是夫妻，許多男性都會聽太太的意見，請太太代為挑選。nendo也明白這點，因而打造出一個舒服的空間，讓一起前來的家人可以快樂地置身其中，忘了時間的存在。對我們而言，當真是百聞不如一見，坐而言不如起而行。藉由親身體驗苦思得來的設計，之後就連員工的想法也會隨之改變，我在這項計畫中深切體認到這點。東岡山店得到的收穫，今後我也會活用在女性服飾店及其他店面上。

有件事我一直很想做。那就是做出獻給未來的作品，成為社會所不可或缺的中堅企業。而在那之前，我想先做出能成為中堅商品的作品。距今約一百年前所做出的牛仔褲和扣領襯衫，現在已成為長銷的時尚產品。我至少也要推出一、兩樣百年後依舊長銷的商品，現在我已開始在想，如果能和nendo一起完成這項活動，那會是多棒的一件事呢。（談）

想呈現的事物反而要「隱藏」

想呈現、表達的事物，要刻意隱藏。藉由這項做法來創造出容易傳達的故事。佐藤大在空間設計和產品設計這兩方面所採用的手法當中，有一招「隱藏」的手法。

在充斥大量資訊的現代，巧妙傳達訊息是最大的課題，不過佐藤的想法如下：

「隱藏部分資訊，藉此引來興趣，人們會積極地與對象接觸，這樣便能讓人們在感受到喜悅的同時，親身體驗空間與產品，創造出新的契機。」

在大學和研究所時期學過建築的佐藤，在空間設計上嘗試了「部分隱藏」的設計。「雖然為了表現出特色而遮蔽某些空間，但藉由活用對角線，會讓人覺得寬闊，營造出一種放鬆感。」這是他的想法。

「利用牆壁，在視覺上隱藏部分要素，引發人們的興趣，『讓人移動步伐』，就

→ 無視於 A、B 的存在

→ 直線走向終點

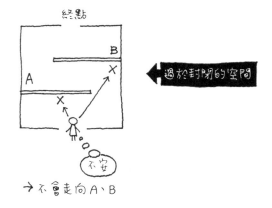

→ 不會走向 A、B

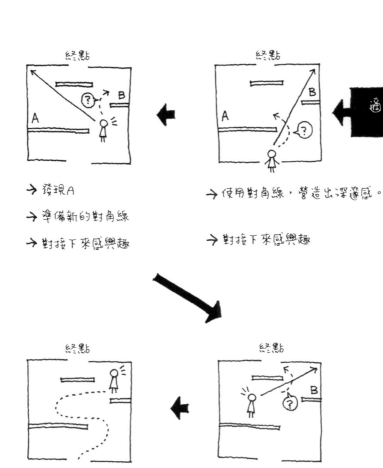

→ 發現A

→ 準備新的對角線

→ 對接下來感興趣

→ 使用對角線，營造出深邃感。

→ 對接下來感興趣

適度「遮蔽」的空間

→ 發現終點

→ 結果走了許多路

‖

有效利用空間

→ 發現B

→ 再度以對角線產生距離

→ 對接下來感興趣

是這樣的想法。這個時候，空間的對角線，也就是更長的視線距離，不要加以隱藏，可藉此避免產生空間上所不需要的封閉感和壓迫感。在這種情況下，該遮蔽哪一項要素，先後順序該怎麼排列，便會改變現場的特色和空間給人的印象。此外，對隱藏的場所打光，會更加激起人們的好奇心，增加吸引力。」

二〇一二年，nendo經手米蘭市內老牌百貨公司「La Rinascente」的重新裝潢，佐藤運用了同樣的構想。在展開這項計畫時，La Rinascente的社長Vittorio Radice曾對佐藤說道：「真正奢華的空間，是開放性與隱私性共存的場所。」

「我所想的空間，是可以環視全體，同時在看到自己喜歡的商品時，能夠以平靜的心情與人討論。我從米蘭的街道得到這個構想，在店內配置像大面窗般的螢幕，並採用視線控制用膠膜，這樣的構造，從斜向無法看見它的內部，你必須站在正面時才能看得清楚。雖然我將某個部分遮蔽了起來，但整體卻是一個視線可以穿透的空間構成。」（佐藤）

透過空間的區隔，無法掌握全體，但有時反而感覺更寬闊。

「要是一次就讓人看見全部，便很難引起興趣。」

隱藏部分，內部若隱若現。讓人聯想起日本建築和庭園的構造，以及日本文化中

「內部」的概念。

他們於二〇〇三年第一次在米蘭家具展展出時，透過展示攤位的設計，有了深切的體認。如果從人來人往的通道上可以看清楚攤位全貌，人們只會朝裡頭望一眼，然後流露出了然於胸的表情，就此從攤位前走過。如果無法一眼看清楚展示攤位的內部，便能激起人們的好奇心。這樣可以打動人心，營造出令人感興趣的第一步。

「不過，要是遮蔽太多，有可能無法讓人注意到它的存在，所以要在準備好吸引人目光的要素後，再加以隱藏。先讓客人覺得『好像有什麼特別的！』，最後再透過整個空間來思考如何起承轉合，這點很重要。」

以限制來傳遞訊息

不光是空間。在產品設計方面的「隱藏」，也有許多手法。

首先是限制色彩和資訊的「過濾」手法。

米蘭老牌百貨公司La Rinascente的重新裝潢計畫。利用遮蔽手法，塑造出開放性與隱私性共存的空間。
（攝影：阿野太一）

「dark noon」。為丹麥的手錶品牌noon所設計。將顯示時間的數字分解，消失不見。（攝影：岩崎寬）

將開頭所說的空間感套用在產品中，隱藏部分資訊的企畫，就是為據點設在丹麥哥本哈根的手錶品牌noon所設計的「dark noon」手錶系列。以該公司的長銷產品「No.17」為基礎，nendo代為設計錶盤和旋轉錶盤的五種限定系列，於二〇一二年開始販售。

該公司的手錶，其秒針、分針、時針，分別有不同的著色半透明錶盤會旋轉，配合時間變化，顏色會鮮豔地重疊在一起，以此聞名。但佐藤並未採用該公司產品的鮮豔色彩，而是將範圍縮小在黑白兩色以及特別強調的金色。此舉是用來強調旋轉錶盤活躍的動作。有些旋轉錶盤甚至將用來顯示時間的數字分解，這也是源自於「隱藏」

概念所嘗試的設計。只有在兩片旋轉錶盤重疊時，部分欠缺的數字才會完全顯現，告知時間。

「平時是隱藏的，但到了固定的時間便會浮現資訊，藉此可從時間的經過中得到新鮮感。」

他們的產品設計當中，也有除去顏色的要素，從中整理出資訊的地球儀。渡邊教具製作所的「corona」，是以手工貼製的精細地球儀，素有好評，而nendo竟然將精細的地名、每個國家的顏色區分、國境線……等等地球儀的常識全部省略。很乾脆地遮蔽了資訊，只強調海岸線等輪廓。以遮蔽加以變形，地球儀就此產生全新的魅力。

指針是這種 形狀

渡邊教具製作所的地球儀「corona」。看不到國境和地名等資訊，以此宣傳其高精細度，並提高其
室內裝飾性。（攝影：川部米應）

以KME的銅為素材製作的家具「mist」。是只呈現部分素材的手法。

「它原本就是有高品質的地球儀，所以我想，這樣或許能增加更多愛用者，也許有人會以美麗的地球儀當室內裝飾來欣賞。聽說定期都有家飾店下訂單，以及來自美國、加拿大等國外的訂單。而能以這項商品當作契機，讓人們對該公司的既有商品感興趣，提高銷售額，也是不小的成果。」

隱藏周圍、刪除、呈現背面

nendo想到的「隱藏」方法，有一項是隱藏對象物周邊的「偽裝」。

「藉由這種做法，可以清楚呈現出核心的重要資訊。」

二〇一二年米蘭家具展時，他為義大利的銅製品製造商KME的展示間所設計的桌子，就是偽裝的例子。佐藤加以解說道：「我留一部分塗成白色，想讓人從冰山一角去聯想整體，感受銅原本的魅力。」雖說隱藏了部分，卻不是突兀的設計。整體呈現出美麗家具的形象。仔細看過後會發現素材不同，而從設計這張桌子的想法中得到更多樂趣，是一種高層次的交流。

「與國外企業幹部或統籌企畫的創意總監聊天時，我們會聊到日本設計師與國外設計師的不同。他們認為，義大利設計師在顏色方面，其感性的協調很具多樣性，日本的設計師則是擅長活用陰影的表現手法。所謂的陰影，是利用光和影，尤其是活用陰影，以此來強調某件事，縮小資訊範圍的一種表現。

谷崎潤一郎的《陰翳禮讚》中有段描述提到，黑暗的羊羹，其顏色充滿冥想，其深邃、複雜，不是從西洋的糕點中所能看到。在極力將顏色數量減至最低的情況下，如何做豐富的呈現，我們日本設計師肯定能夠發揮獨到之處。」

「隱藏」的手法中，還有一招是「反轉」。這是正反互換的方法。

SOGO西武店的企畫「by|n」（二〇一三年）所用的尺，正是活用了這個方法。刻度的顏色由白到黑採漸層變化，所以背景顏色不論是亮是暗，都一樣看得出刻度。

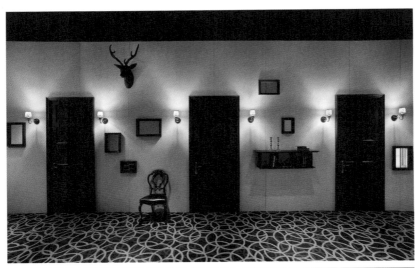

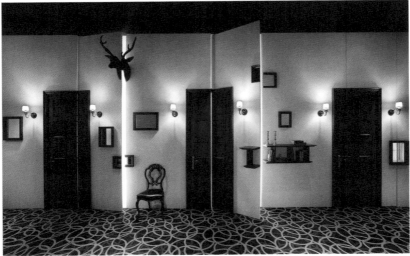

MD.net Clinic的室內設計。運用裝飾來讓人看不見門的存在。（攝影：Jimmy Cohrssen）

SOGO西武店的企畫，by|n的尺「contrast ruler」。擺在白底上，白線和文字便會消失，擺在黑底上，黑線和文字就會消失。不論放在什麼背景顏色上，都能看到刻度。（攝影：吉田明廣）

也就是說，這設計始終都有一邊是處在正面的狀態，正面和背面會視環境需要而「持續反轉」。

關於「隱藏」的手法，在此先做個整理。

1 遮住一部分視點，將視線引導得更遠。

2 刪除部分要素，讓訊息更加明確。

3 隱藏周圍加以偽裝，強調目標物。

4 藉由反轉，讓人將目光焦點放在應該傳達的正面資訊上。

像這樣隱藏部分的有效設計手法，企業該如何加以活用呢？

「『隱藏』是溝通的方法。這是在分別體認自己的優點和缺點後，用來傳達自己優點的一項巧思。」

這並不是全面展現優點，而是以隱藏部分的方法來打動人心，這樣會更容易傳達訊息。」

附帶一提，彼得‧費迪南‧杜拉克❹也曾指出「了解自己的強項」「了解自己擅

長什麼，並以自己擅長的方法去處理，便能展現成果」。

佐藤的「隱藏」手法，也與「『後退』一步」有關。在過多資訊包圍的現代社會裡，這或許是許多人所渴求的感覺。

「想接觸自己在意的事物，這是人類天生的本能。刻意隱藏真正想傳達的訊息，可藉此創造出更多機會，讓人有快樂的發現。

隱藏會孕育出『出現的瞬間』。它會對觀看者的情感帶來震撼，發揮功效。」

「隱藏」的手法不是用來令對方感到吃驚，也不是用來促銷商品。佐藤及nendo的成員們為了打進世界，在國內外的企畫案中經過一再的錯誤嘗試所學會的這套溝通方法，會想出「跨越語言和文化差異所傳達的設計」，而且當中含有各種啟發。

❹ Peter Ferdinand Drucker，是一位奧地利出生的作家，專注於有關管理學範疇的文章，被譽為「現代管理學之父」。

LOUIS VUITTON「surface」。從平面到立體，隨著功能而變化的照明。

一塊皮革支撐著全體，同時扮演了燈罩的角色。

「隨性」地創造

從我們周遭日用品的設計，到全世界的設計師所期盼的與企業合作，在設計展中展出絕無僅有的作品，nendo都有參與，活動範圍廣泛。合計之前推出的企畫，約有五百件之多。設計事務所通常都有「代表作」，以及期望能合作的企業或品牌，但他們對這方面並未特別在意，這正是佐藤大與眾不同之處。nendo的代表作是什麼呢？

如果這樣問，他只會露出很難回答的表情。

「雖然還不至於擔任主角，但我希望能成為導演或製作人口中好用的配角，受他們重視。像這樣，不管什麼工作都能勝任，對我而言是很有魅力的。

就像醫生，面對的每位病患都不一樣。每次看診都要力求完善。如果問哪一次看診的表現最好，醫生一定無法回答，這是同樣的道理。」

nendo說明他們以企業的立場為優先，著手設計的產品和空間為人們帶來的效

果，不過他們最堅持的並非是完成度的高低。

佐藤說，在《哆啦A夢》裡登場的「祕密道具」，「是為了解決問題而製造，給人親近感，不需要使用說明書，馬上就能使用。而且一定有缺點。故事因此才得以展開，但就某個層面來說，這算是一種理想。」

「隨性」的優點

nendo常提到「製作出沒有限定完成形態的作品」之重要性。每次他都會掌握狀況，了解顧客的立場，以「不過度加工的設計」為目標。

二〇〇八年，佐藤先生參與了在東京21_21 DESIGN SIGHT美術館所舉辦的「XXI.c——21世紀人」展覽，在與展場監修三宅一生先生討論後，「甘藍菜椅」（cabbage chair）就此誕生，這也是表現出佐藤先生態度的一個例子。

三宅先生廣為人知的代表作——縐褶加工服「pleats please三宅一生」，不是縫製帶有縐褶的布面，而是計算好會形成縐褶的分量，將布面裁切下來，先縫製成衣服的形狀後，夾在兩張薄紙中間，通過縐褶加工機，以高熱讓縐褶定形。薄紙在加工後

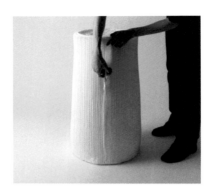

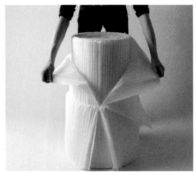

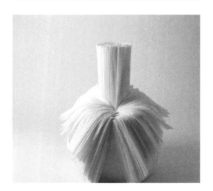

（攝影：林雅之）

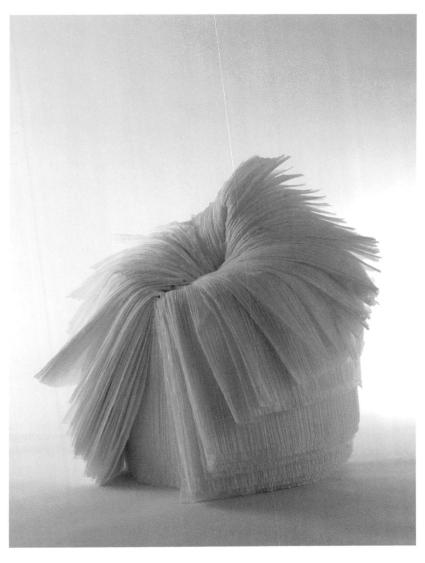

「cabbage chair」。它的完成形態全憑使用者的雙手，是伴隨著「隨性」的設計。收藏於紐約現代藝術博物館。（攝影：林雅之）

會被丟棄，不過這時候三宅先生拋出一個「題目」，他問：「能否提出建議，以功成身退的薄紙做成椅子？」

佐藤提議，朝數張疊成筒狀的縐褶加工紙劃一刀，將它打開，使它具有椅子的功能。就像整顆擺在桌上的甘藍菜般，刻意停留在未過度加工的狀態。關於「甘藍菜椅」，佐藤在該展覽目錄中的一篇文章裡透露出他對「不過度加工」的看法。

「我認為設計就像做菜。

拿到食材後，俐落地加以烹調。

配合顧客的氣氛調整分量，

配合餐桌的形象，裝盛在名為盤子的有限範圍中。

能在多放鬆的狀態下，以靈活的思緒來投入工作中呢？

就是以這樣的感覺來從事平日的設計。

今天的客人是三宅一生先生。

而我遇上了『縐褶紙』這樣罕見的食材。

經過一番燉煮後，會別有一番風味，但我直覺這個食材重點在於『新鮮度』。

不過度加工，儘可能做原始的處理。

而看到成品時，感覺比生菜沙拉還要簡單，就像直接將生菜擺進盤裡，不知道能否稱得上是一道料理過的菜。」

若將佐藤的構想加以運用，使用者便能各自做出不同的形狀。這是對送來的筒狀用紙自由裁切使用的一種方法。是要原汁原味地品味，還是做細部加工呢？每個人按照自己的想法去料理送來的食材，是製作出個人獨特椅子的方法。

儘可能活用素材本身的新鮮度，秉持此宗旨，「不過度加工」的設計，是留時間讓人們去處理的設計，也可說是包含了「變化過程」的設計。或者是以變化的事物為主軸，提出這樣的空間和產品。不管怎樣，「最重要的是能處在可以一面樂在其中，一面投入事物與空間中的狀況下。」這是佐藤提出的論點。

每年二月，在瑞典斯德哥爾摩舉辦的國際展覽會上，有一場斯德哥爾摩家具展。

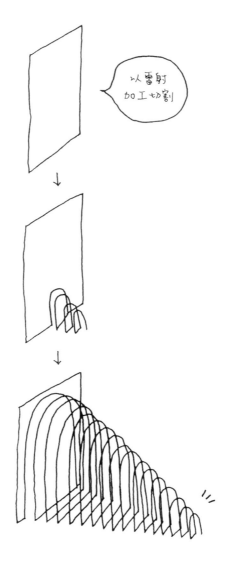

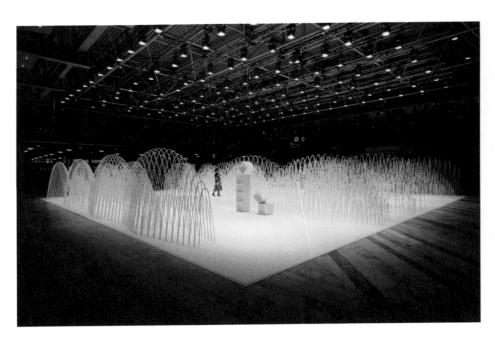

斯德哥爾摩家具展「80 sheets of mountains」（攝影：Joakim Blockstrom）

展覽中每次都會選出一名設計師擔任「Guest of Honour」（主禮嘉賓），他可以自由使用主會場入口處約兩百平方公尺的場地，來進行大規模展示。世界各國媒體每隔十分鐘便依序登場，公開採訪「今年的設計師」。這是一個至高無上的榮譽。

佐藤在二○○三年第一次造訪這項展覽。隔年他參加「Green House」。那就像米蘭家具展的「衛星展」，是進入設計界的捷徑，備受矚目，是為新手所設的展場。

之後過了九年，到了二○一三年，nendo受斯德哥爾摩之邀，擔任Guest of Honour。以「全球最受矚目的設計師」的身分受邀，在這重要的舞台上，nendo展出的，同樣是活用「隨性」與「變化」的裝置藝術。

命名為「80 sheets of mountains」的展示品，其構成是八十片以雷射刀切割成的發泡苯乙稀樹脂板，只有五公厘厚。顏色雪白。nendo配置其中的設計家具，也全是白色。這場精簡要素的展出，看起來宛如一場雪中的展覽。

「將切割好的發泡苯乙稀樹脂板在現場展開，讓它呈現立體化，並插進合板地面的插孔中，完成設置。這是活用變化，從平面進化到立體的一種構成，素材控制在最少的量，只靠一輛小卡車就能搬進會場。負責施工的公司也不需要特殊工具。雖是任何人都能輕鬆組裝的作品，但包含地面施工在內，花了一天半的時間才完成。這場展

出，在素材、搬運、施工等各方面，都很環保。」

在這場家具展中，瑞典的照明器材製造商 Wästberg 發表了 nendo 設計的照明器具，同樣重視「變化」。燈罩的設計有三種。燈桿也備有地面用和桌上用兩種，燈罩、支柱、底座、光源，就像實驗器具般有整組的配置。使用者可以一面更改組裝，一面輕鬆地改變燈光投射的方向和高度。

「完成度高的產品，有時無法給使用者插手的機會，感覺就像製造者硬塞給使用者一樣。而另一方面，尚未全部完成，特地留一部分空白，保留時間和空間讓使用者可以參與製作的過程，這也是個方法。讓使用者自己親手完成生活的一部分，從中感受到充實感，這是加深使用者對物品和空間喜好度的機會。」

由使用者來改變的設計之可行性

二〇一三年一月，國譽家具發表的兩種辦公家具，都很重視「可改變」的狀況。這兩項產品分別是以員工不到三十人的小規模事務所（小型辦公室）為走向的家具品牌「ofon」，以及以研究開發部門辦公室為對象的系統型高背沙發「brackets」。

國譽家具「ofon」。追求可變性的系統辦公家具。

國譽家具「brackets」。可藉由使用者自己組裝零件來區隔空間的辦公家具。（攝影：吉田明廣）

相對於國譽家具過去的對象都是員工數三百人以上的公司，ofon從占全國九成以上的小型辦公室中找到了可行性，才推出這項計畫。這是個嶄新的實驗。「由不同觀點著眼的佐藤大先生非常適任。」國譽家具的藤木武史首席執行役員如此說道。

「像辦公桌和收納盒這類的道具，使用螺絲加以連結，而這些螺絲只要使用像五百日圓這種隨手可得的硬幣就能輕鬆鎖緊或轉開。面對像員工人數增加這樣的變化，也只要重組零件或加買零件就能因應。利用專用網站，便能查出推薦的空間配置以及這些商品的陳列，事先考量到各種因素，讓使用者可以輕鬆地組裝、重組。

「在小規模的事務所裡，會隨著組織的成長而做家具的搭配或配置。有時因為事業內容或作業，而得對空間的運用做短暫的變化，非得自行對辦公室做構思，找尋最適合的空間配置不可。我們nendo事務所當初是由六個人開創，現在約有四十名員工，我們自身的經驗也能運用在設計中。」佐藤說。

至於brackets，則像是在辦公室空間裡「加上括弧符號一樣」（佐藤），是創造出溝通空間的系統型沙發。能對個人／團體、開放／關閉、專注／放鬆等多樣的平衡做細部的調整，透過家具的搭配組合，當作會議空間或私人空間來使用。

「在座位自由的辦公環境嘗試一段時間後，不知不覺間，各自的座位會就此固

定，這是目前的現狀。brackets想要做出不同的設計，讓使用者可以享受『改變』這項行為的樂趣，所以才做出這項產品。」

之外，LOUIS VUITTON首次的家具發表會「Objects Nomades」企畫（二○一二年）中，也是以「隨性」的想法為貫穿的主軸。像派翠莎・奧奇拉（Patricia Urquiola）、坎帕納兄弟（Campana Brothers）等，在設計界號稱「明星設計師」，聲勢如日中天的十組設計師，nendo也名列其中。因為他的提案是照明器具「surface」。

自一八五三年創業以來，LOUIS VUITTON一貫以「旅行」為主題。其發表會以在屋外、移動、旅行時皆可使用的家具這樣的觀點來作為其主要著眼點。nendo接受了這個觀點，提議製造的照明器具，是隨著功能從平面變化為立體的產品。

「一面皮革成為支撐全體的構造，同時也具有令光線變柔和的功能。我造訪路易・威登的工房時，看到捲好的皮革井井有條地羅列。它們在工匠的巧手下，會變化成各種產品。從這樣的光景中，我得到靈感。」

在此也引用佐藤對於「隨性地製造」以及可以改變模樣的魅力所說過的話。

「在變化遠比以前來得迅速的今日社會中，事物和狀況一直固定不變，是一種風險。能減輕其風險的提案非常重要。」不執著於做出已完成的形態，或是限定要達成

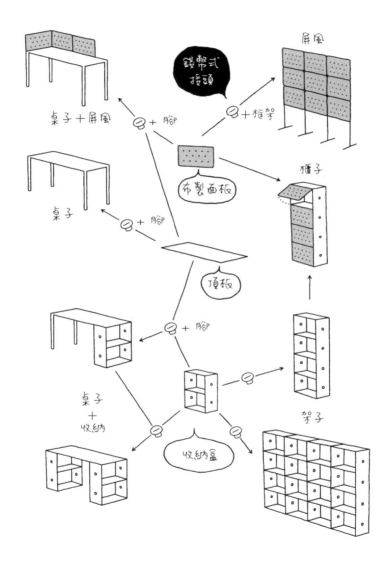

桌子＋屏風

屏風

錢幣式
接頭

＋腳

＋框架

布製面板

櫃子

桌子

＋腳

頂板

＋腳

桌子
＋
收納

架子

收納盒

Wästberg「Nendo w132」。使用者組裝後，可以一面使用，一面更改組裝的照明設備。

的目標，藉由隨性地製造，思考如何給每一天帶來小小的驚奇。

使用者投注在事物上的時間和頻率愈高，事物間就會出現各種「故事」，魅力也就會增加。為了加入變化，「隨性」創造設計，以提供人們新鮮的享受方式，那就要留下可供使用者參與的空間和變化。這不只限於設計界，也是我們必須留意的重點。

藤木武史（國譽家具 首席執行役員）

隨著社會變遷，職場上的問題也受到多方指正。這並不是能輕鬆解決的問題。雖說被時間追著跑的時代即將來臨，但並不是一切光追求效率就好，儘管溝通不足的時代即將來臨，也並非只能一味增加沒意義的空洞對話。若只想著這麼做是加分還是扣分的話，將無法創造出未來的辦公室空間。如何創造辦公室環境愈來愈顯重要。

會委託佐藤大先生設計，正是因為我們擁有這種想法。從介紹nendo的報導和作品，我發現他們是從側面角度來觀察對方，著眼於對象的周遭，這讓我很感興趣。

其實「ofon」與「brackets」，是採取偏離一般活動的觀點所做的嘗試。ofon家具

鎖定的目標不是大企業，而是小規模事務所，brackets則是將對象鎖定在從事研究開發的人們。ofon使用社群網站與使用者做直接溝通，想得知他們的反應。我們希望有人可以從不同於一般的角度來設計，於是委託佐藤先生處理。

當初的計畫，是要運用本公司已開發的螺絲，另外開發出可以促進人們溝通的家具。「我們想做出可以促進人們溝通的家具。」我向佐藤先生傳達我的想法後，他提議道：「小規模的事務所都常溝通。而另一方面，要營造出可以專注做事的環境，非常困難。」在一番討論後，他以充滿吸引力的方式，向我們展現小規模事務所適合的家具概念，整理出充滿彈性變化的ofon世界觀。

「要提高日本企業的創造性，強化研究開發部門的力量顯得尤為重要。」我們就是基於這個概念而創造了brackets。離開辦公桌與其他研究人員交談，或許會帶來新的發現。我們能做的就是提供這樣的環境。實現這概念的佐藤先生，他的設計藉由家具的組合，自由區隔空間，設計出適合的場地。不是從高處俯瞰空間，而是從一個杯子的範圍逐漸擴展到家具、房間、建築，感覺得出佐藤先生的這個觀點充分被運用。

ofon和brackets不同於商品設計師為了銷售商品所採用的方法，它是「如何改變生活」的一項提案。能創造出產品的世界觀和故事，正是nendo的迷人之處。（談）

使用食材用的包裝
↓
許多全擺在一起，
呈現出分量感

生活用品
全部用直徑7mm的鋼管／塗上白漆 ⇒ 以「面」來呈現商品的顏色

做成像「便利商店」的商標

24 ISSEY MIYAKE

地板、牆壁、天花板
全塗成白色

事先在地上鑿洞，
便可自由配置

鋼管

以「面」來支撐（一般的架子、陳列台）

以「線」支撐

以「點」支撐

→ 像「花田」般的店面

不使用的洞……

以短的鋼條塞住洞
（可以用磁鐵拿取）

（攝影：阿野太一）

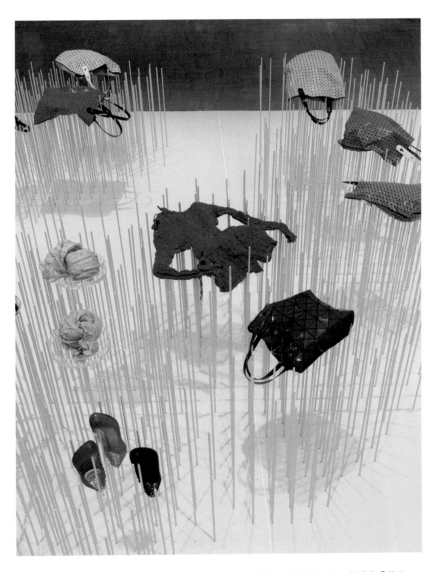

ISSEY MIYAKE的24 ISSEY MIYAKE澀谷PARCO店。想出將許多鋼管聚在一起,打造出「花田」。

總而言之，先加以「聚集」

連結細部與全體，連結產品與空間，藉此產生整體性的舒適感，這是徹底聚集某種特定物品來創造出整體的手法。總之一句話，就是「聚集」。

雖是以事先在工廠內製造好的材料組裝成的組合屋建築，但透過有系統地將多種要素組合在一起的過程，nendo的每樣產品都充滿了獨特的詩意。在用心組裝細部的同時，也尋求能打動人心的表現。佐藤大說，「我常在想，使用左腦，不知會對接收的右腦帶來何種刺激？」這種解決方法頗有他個人風格。

「雖是一味地複製單一要素，但這與數位世界不同，在現實世界中存在著位置關係。儘管是同樣的東西，但隨著在前面還是後面的不同，它所扮演的角色或是含意也會產生變化。葉子會隨著生長的位置不同，受陽光照射的方式也有所不同，所以仔細看每一片葉子會發現，它們的形狀、顏色、大小都各有不同。這是同樣的道理。」

複製、聚集、反覆進行複製貼上，來塑造出全體。讓我們來看看nendo以「聚集、整合、反覆」的手法所設計出的空間吧。

以多達九百二十五根的鋼條製作出一整片「花田」，這是佐藤為「24 ISSEY MIYAKE」的澀谷PARCO店（二○一○年）設計商標和包裝時想出的點子。每個季節都有將近二十色的顏色變化登場，商品構成也變化頻繁，為了將顏色的分量感強調到最大極限，像衣架、層架等生活用品，全都是以粗七公厘的白色鋼管作成。

在澀谷PARCO店內，店面中央還林立著從地面延伸出的鋼管。鋼管前端展示改

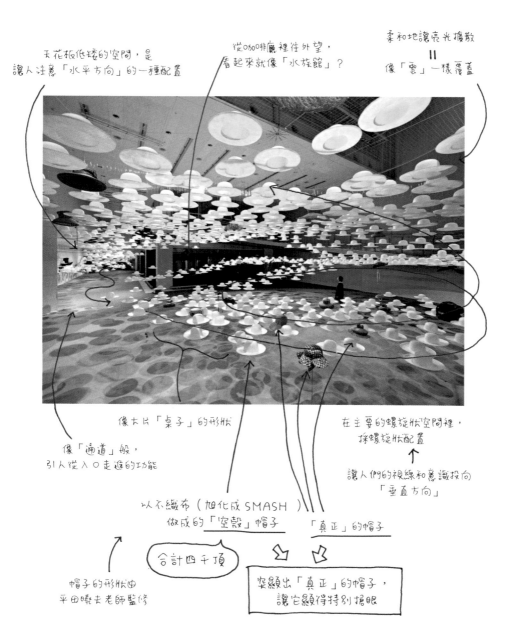

天花板低矮的空間，是
讓人注意「水平方向」的一種配置

從咖啡廳裡往外望，
看起來就像「水族館」？

柔和地讓亮光擴散
＝＝
像「雲」一樣覆蓋

像大片「桌子」的形狀

在主要的螺旋狀空間裡，
採螺旋狀配置

像「通道」般，
引人從入口走進的功能

讓人們的視線和意識投向
「垂直方向」

以不織布（旭化成 SMASH）
做成的「空殼」帽子

「真正」的帽子

合計四千頂

帽子的形狀由
平田曉夫老師監修

突顯出「真正」的帽子，
讓它顯得特別搶眼

「平田的帽子」展（平田曉夫）。會場裡飄浮著許多白色帽子，在裡頭展示平田先生的代表作品。
（攝影：阿野太一）

Acro「THREE」。設計成聚集在一起時，容器的瓶身上方和蓋子會切齊的化妝品包裝。（攝影：林雅之）

變外形的包包，看起來宛如五彩綻放的花朵。隨著鋼管位置的改變，還能變成像是花田的模樣。

為了傳達「真品」的意義，準備了無數「贗品」

在介紹帽子設計師平田曉夫長達七十年設計生活的「平田的帽子」展（二〇一一年）中，也運用了「聚集」的點子。

位在SPIRAL大樓一樓的SPIRAL GARDEN，其占地兩百六十平方公尺的會場，滿是白色帽子，當中展示了平田先生的代表作品。展示的白色帽子約有四千頂。用意在於讓人自由地走在宛如浮雲般的白色帽子當中，欣賞其作品。許多帽子聚集在此，其存在感反而變淡，產生一種舒服的飄浮感。

「在檢討會場設計時，我們接觸了旭化成製造的熱成形不織布，就此突破了問題。我想到用這種不織布來對帽子進行量產。」（佐藤）量產的白色帽子，也在平田先生的監督之下，以模具製造，與手工做的作品做對照。

「我想藉由聚集這些量產品，突顯出平田先生一件一件親手製作的精妙作品。

我大量複製像『空殼』般的白色帽子，隨著配置方式的不同，它有時是引來人群的展示台，有時像牆壁一樣區隔空間、像天花板一樣由高處覆蓋、使亮光擴散，明顯看得出它所扮演的角色很自然地在變化。

雖然每一頂都是帽子，但就結果來看，它們的功能各自帶有微妙的不同，就像是聚集這些帽子來賦予整體空間多樣的表情。」

二〇一三年完成的「Camper」第二次店面設計，同樣採用這種手法，聚集許多「似是而非」的物品，讓想傳達的訊息變得更清楚可見。之前在巴黎店等全球四個據點設立的小規模店面，設計了「在空中自由行走的鞋」這樣的第一個概念，緊接著是為大型店面所做的設計。

大多進駐挑高建築的大型店面，很難在空間上方陳列商品，難以將商品填滿整座空間。因此，該公司採用一般的解決方案，就是在牆壁上方展示視覺畫面的設計。

「不過，這種方法會明確地造成商品與視覺畫面的分離，無法營造出Camper店最有魅力的『商品分量感』。就結果來看，無法充分運用挑高的天花板，是問題所在。在紐約店與馬德里店的設計中，以樹脂作成Camper的長銷商品『Pelotas』的模型，以眾多Pelotas鞋覆蓋整個空間。」

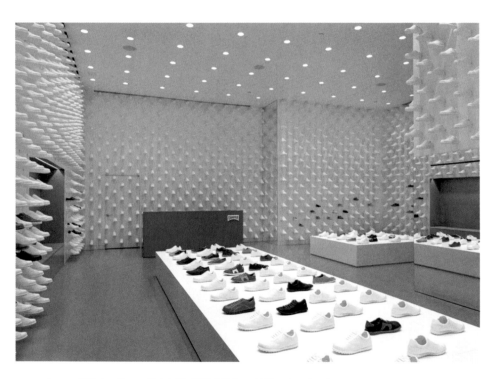

Camper紐約店。約1800雙白色鞋子設置在牆上。（攝影：阿野太一）

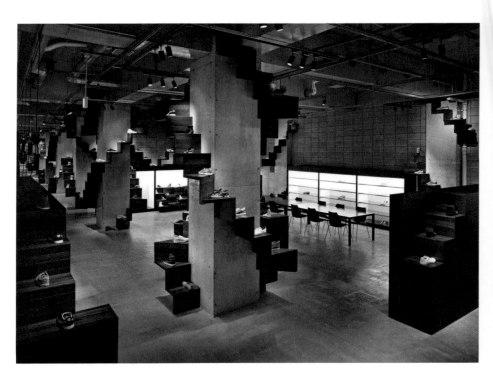

Puma House Tokyo。階梯全部具有充當步鞋商品展示台的功能。（攝影：阿野太一）

就結果來看，兩家店合起來共有約三千雙的白色Pelotas填滿整個空間。鞋子的連續感，賦予空間節奏感和振奮感。

「像這樣覆蓋整個空間，可以營造出像倉庫般井然有序的氛圍以及商品的分量感。而這些白色鞋子，就像與窗外照進的亮光相呼應般，會在牆面形成陰影，為空間帶來立體的質感。是以『當作商品的鞋子』與『當作內部裝潢的鞋子』這兩種不同功能的鞋子所構成的商店。」

正因為是複雜的時代，所以才要傳送簡單的訊息

此外還有階梯式的空間。運動品牌「PUMA」設在東京當新聞室或展演空間的「Puma House Tokyo」（二〇一一年）。這裡的階梯全都具有充當步鞋展示台的功能，而且還不光如此。在我們平常生活中常會運動到身體的空間就是階梯，階梯也常被用來當作運動場的觀眾席和頒獎台。不同於過去的架子或平台這類的陳列用具，它能活用整體空間，做立體的商品展示。

還有其他例子，例如為了「安藤百福中心」這個以戶外活動的普及和熱絡為目的

總而言之，先加以「聚集」

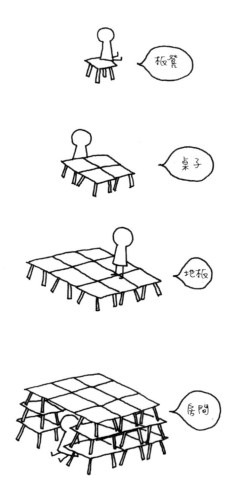

141

bird-apartment。聚集了78個人字形屋頂的鳥舍，構成一個大屋子。（攝影：吉村昌也）

by|n「link clip」。事先將原本零散的迴紋針集結一個圓圈，想用多少直接取下的一種設計。
（攝影：吉田明廣）

的機構，而在長野縣內森林設置的「bird-apartment」（二〇一二年）。這座離地五點五公尺高的樹屋，有一半是由許多鳥舍所構成。人字形屋頂的鳥舍聚集了七十八個之多，組成一個大屋子。剩下的一半則是作為人們可以進入的一棟樹屋。

與鳥舍之間的牆壁設有多個裝在玄關門上，名為「門眼」的窺望孔，可觀察鳥舍的內部。鳥和人以78：1的懸殊比例共處。是會讓人思考人與自然間關係的建築。

像這樣將一個要素集結在一起的手法，可將它背後的含意與現代社會連結在一起來思考。用不著舉手機變遷為例也知道，我們周遭事物的功能倍增，只要想做出複雜的系統，就技術上來說都有可能辦到。我們就生在這樣的時代中。在這樣的時代裡，將眾多同一要素聚合在一起的方法，是很傳統的手法，而聚集的事物和行為，與人類原始的行動相通。正因如此，在眾多資訊對人們造成壓迫感的現代社會，「聚集、聚合」的方法，有時能發揮不小的力量。

此種單純的構想，唯有在用心的準備與精細的修正下，才能發揮更大的效果。

在平田先生的帽子展中，那些量產的白帽事前都做過徹底的細部檢討。在24 ISSEY MIYAKE中沒用到的鋼管插孔，會先插進短短的金屬條，防止垃圾掉入。要取出金屬條時，只要用磁鐵便能取出，事先做過一番巧思。

「休息時間」不見得要放空

就像在前面〈產生「差異感」〉裡所提到的，「茫然望向四周時，就會有東西被自己的過濾器攔截」，佐藤大很重視這點。就連沒使用的日用品，似乎也會陸續被他的過濾器攔截。觀察處在沒使用的狀態，亦即思考事物的「休息時間」，這項作業也是nendo的設計不可或缺的手法。

「在製作東西時，設計師往往會特別留意物品處在『使用中』的狀態，但其實沒使用的時間還更長。上下家中的樓梯時，『樓梯』發揮了很重要的功能，但它沒使用時又是什麼呢？我們就寢時以及白天的時候，照明器具又是什麼呢？對物品的『休息時間』，亦即不太派得上用場的狀態，重新加以思考，我覺得可從中看出不同的全新樣貌。」

思考事物和空間的on和off。健身房的裝潢中，將整面牆作成「攀岩牆」的

手掌無法包覆
的厚度
＝
不易抓取

鏡子

凹陷處的深度與
角度加上變化

鹿

花瓶

以窗簾的花紋當
圖案的「握點」

將各種形狀的
凹凸聚在一起
＝
能做出各種
抓取方式

從外表看不到的
「隱藏握點」

桌子

鳥籠

凹凸的深度不同
＝
探索的樂趣

以手指
抓住

像窗簾一樣，
三次元的起伏壁面

ILLOIHA OMOTESANDO。具有攀岩牆的功能，不使用時，也會有視覺上的享受。（攝影：阿野太一）

日本星巴克咖啡「mub americano」「mug caramel macchiato」「mug latte」。杯底印有咖啡圖案，洗好後倒過來放，看起來像是裝滿了咖啡。（攝影：吉田明廣）

「ILLOIHA OMOTESANDO」（ILLOIHA 表參道）（二〇〇六年）就是一個很好的例子。

健身的空間本身就有特色。位於建築的地下一、二樓，兩層高的挑空設計，連接上下樓層。「這是很搶眼的空間，所以希望你做些設計。」面對老闆的要求，佐藤想到運用高大的牆面作成室內攀爬牆，為整體添加特色，同時設定使用費，多少增加一些收入來源，對事業有所貢獻。佐藤在牆面上配置了形狀大小各有不同的圖框、層架、鏡子、鹿頭、鳥籠等裝潢用品。用心構思手指勾抓的位置，讓它發揮攀爬牆的功能，同時也能享受牆壁帶來的視覺樂趣。

一般用來營造戶外活動樂趣的攀爬牆，在此卻用來強調裝潢性，堪稱是反向思考的構想，就算沒人攀爬時，一樣沒任何突兀感，的確可說是活用「休息時間」的好範例。完成後，國內外媒體陸續前來採訪，在該健身房裡也成為一件轟動的大事。

「隨著在媒體的曝光率增加，健身房的業績也隨之提升。開張約一年後，店面就遷往更合適的地點。但那裡沒有能打造攀爬牆的壁面，所以這面牆現在已經不在了。大受好評的攀爬牆，最終竟然消失了，這還真是一個不可思議的經驗呢（笑）。」

思考如何在休息時間也能派上用場的還有一個案例，那就是布局全國的咖哩連鎖

店「CoCo壹番屋」的活動用湯匙（二〇一一年）。古今中外已有許多設計師投入湯匙的設計中，但佐藤腦中所想的卻不太一樣，他想要的是「能以視覺來享受沒使用的狀態」。他設計的湯匙呈現樹木的形狀。在杯裡放入數根湯匙時，看起來就像森林一般。誠如「forest-spoon」這個名字一樣，湯匙聚集愈多，群樹呈現的風景就愈開闊。

瓶蓋的休息時間是⋯⋯

對了，關於「休息時間」，也有各種情況。

香薰油品牌「aromamora」（二〇〇八年）的瓶子設計，也是從解決問題中產生。佐藤受託設計的，是用來讓香薰油揮發的擴香儀。通常裝香薰油的瓶子，與滴入精油來享受香氣的擴香儀，是不同的兩樣商品，使用時要兩者一起購買，這是以往的做法，但佐藤提議讓瓶子與擴香儀合為一體，在旅行時也能輕鬆享受香氣。

他沿用既有的瓶子，只另外設計了備有擴香儀功能的新瓶蓋，並提議不用模具，而是使用可藉由３Ｄ資料少量製造的尼龍素材粉末燒結快速成形機。這種多孔材質的素材，最適合用來散發香薰油。

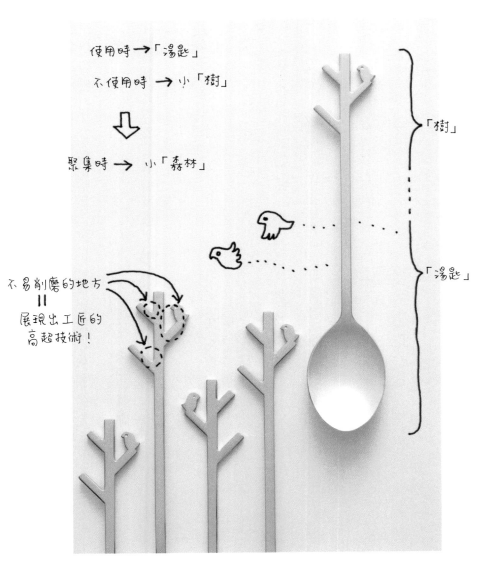

使用時 →「湯匙」

不使用時 →「小「樹」

⬇

聚集時 → 小「森林」

不易削磨的地方
＝
展現出工匠的
高超技術！

「樹」

「湯匙」

CoCo壹番屋「forest-spoon」。杯裡放好幾根湯匙的狀態，看起來就像森林。
（攝影：林雅之）

aromamora。對瓶蓋加上擴香機的功能。（攝影：林雅之）

「一般來說都會思考採用擴香機，但我卻將著眼點放在香薰油揮發時，處在『休息中』的瓶子上。而在思考瓶子的主體時，又將著眼點放在瓶蓋上，我想試著賦予它功能。當我們將瓶蓋從瓶身上取下擺在桌上時，這便是它的『休息時間』。」

思考「平時的感想」

還有另外一個例子「teapot bottle」（二〇〇七年），也在此介紹。

「請做出可以享受道地綠茶的水筒」，這是靜岡茶商工會委託的企畫。寶特瓶裝的綠茶很受歡迎，但該工會想讓更多人知道用茶壺泡的綠茶原有的甘甜。能夠因應短時間沖泡的熱泡茶，以及長時間沖泡可增加甘味的冷泡茶的，是佐藤的堅持。熱泡茶的茶葉若長時間泡在水裡會增加茶的苦味。有人覺得要在喝之前再放入茶葉，但佐藤想要實現的是，「將帶著走的行為與喝茶的過程放進茶壺的設計中」。

就這樣，像沙漏般的茶壺誕生了。要喝茶時，將茶壺整個倒過來。「可在自己喜歡的時間沖泡，調整濃度。在這種情形下，把『沒喝茶的時間』看作是休息時間，讓它具有在行走時沖泡的功能。」

「在設計電視時，往往只會考慮電源開啟的狀態，可是電源關閉時電視本身卻很礙事。藉由這種自己『平時的感想』，或許就能創造出前所未有的電視型態。」

某天，佐藤語帶興奮地談到他的發現，這也和物品的休息時間有關。

「今天我在討論時發現一件事。正當我準備以液晶螢幕觀看我用數位相機拍攝的畫面時，剛好伸長的鏡頭部位，感覺就像支撐螢幕的支架一樣。斜向的畫面角度更容易觀看，此事令我非常在意，甚至懷疑這就是數位相機原本設計的用意。」

用來攝影的鏡頭，在不使用時，如果有其他功能，應該會更加方便好用。

為了物品的休息時間而絞盡腦汁思考的 nendo，對於人們認為「理所當然」的事物，發現其「休息時間」的方法尤為有效。

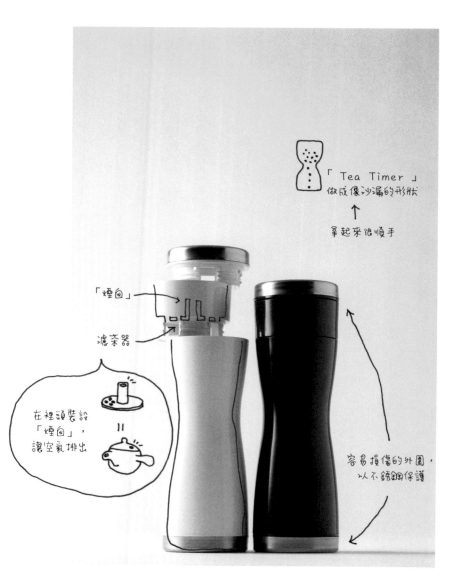

「Tea Timer」
做成像沙漏的形狀

↑
拿起來很順手

「煙囪」

濾茶器

在裡頭裝設
「煙囪」，
讓空氣排出
＝

容易損傷的外圍，
以不鏽鋼保護

靜岡茶商工會「teapot bottle」（攝影：林雅之）

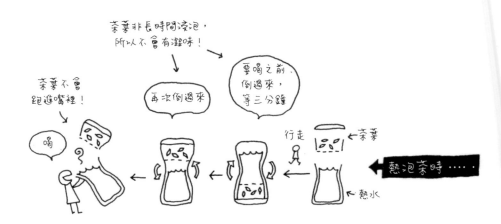

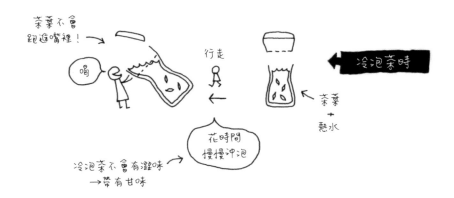

「因為這麼做可以用來發現『全新的可能性』。一旦認定是『理所當然』，就放棄了可能性，這樣實在太可惜了。不用傘的時候，就立在傘架旁，這是理所當然。摘下的眼鏡擺在桌上是理所當然。不，等等。只要進一步思索這個問題，就會開創出新的可能性。存在於日常生活中的事物，還不能完全捨棄。還存在著很多可能性。我一直是這麼覺得。」

正因為現今這個時代，各種東西都存在得理所當然，所以考量使用者「平時的感想」便有了意義。當我們逐一檢視視周遭的各種事物時，也會有另一種意義產生。

手機、電腦、影印機、書桌、椅子、筆記用具、馬克杯……我們周遭的事物各自有其休息時間。仔細思考這些時間，便能重新看出休息時間以外的情況。

需要有效活用休息時間，讓工作變得更充實的，並不只限於我們人類。

建立「全新的連結」

在說明第九個思考法和方法之前，稍微聊聊佐藤大與運動的事吧。

「運動與設計有很多共通點。」佐藤說。

「在不可抗力和無法避免的要素下，要如何發揮最大的力量？或許是達成任務用的戰術，或許是溝通，不過就投入團隊所有潛在能力這點來說，兩者都一樣。要確實想出好點子，並沒有什麼方法論可言，不過藉由維護和討論，可以從平時就處在『很容易想出』點子的狀態。雖然沒什麼確實的得分方法，但運動選手為了多增加一些得分機率，不惜付出更大的努力，這和我們的活動頗有雷同。」

以佐藤為首的nendo，其主力成員鬼本孝一郎（空間設計部門）和伊藤明裕（經理），高中時代同屬於划船社。可能是因為這個緣故，nendo的活動總帶有一種運動類的味道。在划船競賽中，情況會因為風浪而改變。多名選手如何「配合彼此的動

by|n「draftsman01-scale」。手錶的錶盤刻度，採製圖用的刻度。（攝影：吉田明廣）

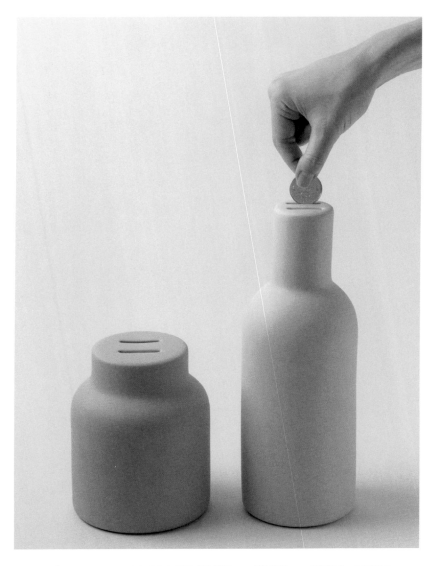

將伊勢丹「pyggy-bank」小豬存錢筒起源的「陶製瓶」、「豬鼻子」、「投幣孔」三者結合。
（攝影：林雅之）

作」，將大幅左右划船的速度。要在任何情況下都能發揮實力，唯有提高團隊合作，不斷累積訓練，絕不妥協，持續追求120％的接受度，這就是nendo成功的秘訣。

「在每個過程中都不馬虎，徹底檢討設計案。為此，我們一直持續以飛快的速度製作最精巧的試作品。」用3D印表機製作模型其實很費工夫。將nendo的產品噴上底材後，反覆進行二到三次的研磨工程，再反覆進行二到三次上漆和乾燥的作業。

「妥協是最不名譽的事，能夠使出全力抵達終點，則是最名譽的事……或許我是用當年在划船社的經驗，來作為nendo的企業文化（笑）。並非客戶指示後我們才動作，而是全力去做我們發現的事。『全力』去做是很重要的一件事。因為要是連自己都無法120％接受，絕對無法讓客戶100％滿意。有時企畫會因為企業方面的原因而突然中斷，但只要我們全力以赴就不會感到遺憾。只要下次再拿出全力就好了。」

運動與設計。運動與nendo。兩者之間有許多共通點。

什麼是「全新的連結」？

nendo的設計中，也有將平時人們認為沒關聯的事，透過共通點連接在一起的方

法。佐藤稱之為「全新的連結」。

不同於以雞肉和蛋所煮成的親子丼，採雞肉以外的肉煮成的，叫做「他人丼」，不過nendo所想的「他人丼」，指的是「將（原本以為）沒半點淵源的兩樣物品直接連結在一起，產生出新的價值」，也就是「全新的連結」。

「在腦中完全收放在不同『資料夾』內的資料，突然因為處在『加入連結』的狀態下，對事物的看法也就此改變。這時，兩者之間的差異愈大，愈能帶給人震撼。因為高低的差異會產生『落差』。

例如因為完全不同的連接而認識彼此的兩個朋友，在得知雙方其實早就知道對方時，也許會覺得很驚訝吧。或者說，像在電視節目《笑點》裡大喜利的謎語❺一樣。

『A就是B，因為C』❻。這裡的A和B是不同的兩件事，而C是它們的共通點。」

無關的兩件事，有時會有某個部分以細絲相連，或是在某件小事上有所關聯。連接這些共通因子後，就像1＋1變成3一樣，或許會產生前所未有的價值，這就是佐藤的想法。

❺《笑點》是日本電視台的說笑表演節目。大喜利則是表演最後，由多名演出者一同演出的說笑表演。
❻舉個例子，「迷你裙」就是「婚禮上的演說」，因為「愈短愈好」。

1% products「top-tea set」。壺蓋的部分變成陀螺的茶壺。（攝影：岩崎寬）

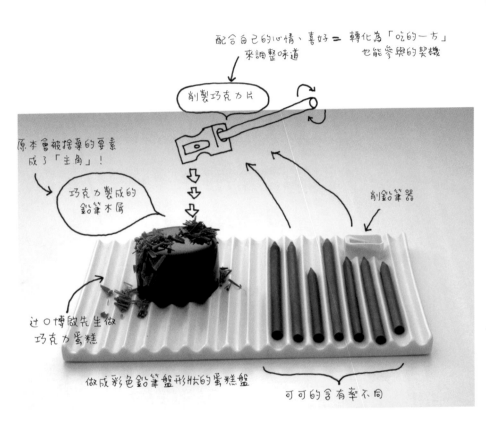

配合自己的心情、喜好 = 轉化為「吃的一方」
來調整味道　　也能參與的契機

削製巧克力片

原本會被捨棄的要素
成了「主角」!

巧克力製成的
鉛筆木屑

削鉛筆器

辻口博啟先生做
巧克力蛋糕

做成彩色鉛筆盤形狀的蛋糕盤

可可的含有率不同

「chocolate-pencils」(與蛋糕師傅辻口博啟先生合力完成的作品)。以「削」的動作連接在一起。

他舉「電腦護目眼鏡」這個身邊常見的產品為例。

「剛才的 A 是太陽眼鏡，B 是電腦。我們向來存有『太陽眼鏡是在屋外使用』的印象。另一方面，電腦是在屋內使用，兩者的印象相去甚遠，所以產生落差。我認為『屋外』和『屋內』，也有『動』與『靜』、『傳統』與『數位』的差異。

但因為發現『光』這個共通因素，而使兩者連接，產生『啊，對喔，電腦也會發光，還有加以防範的優點呢！』，就此成為『在屋內使用的太陽眼鏡』這種新商品。

平時像這樣養成對事物做因數分解的習慣，會更容易看出各種事物的本質。」

「退一步」的方法是減法。「聚集」是乘法，「休息時間」是除法，至於「建立新的連結」則是運用了因數分解和加法。而感覺很遙遠（人們如此以為）的事物、相反的事物、矛盾的要素，也會因為從中看出親和性，而轉化為新的風味、新的可能。

發現細絲

佐藤接受KDDI的委託，要他設計手機座，他從「不能直接將充電中的手機直接放在插座上嗎？」的構想中，想出了插座板「scoket-deer」（二〇〇八年），將「插

座」與「鹿角標本」做了新的連結。因為兩者都「設置在牆上」，這正是為這個新的連結帶來趣味的共通點。

像這種相互連結的企畫，還有巧克力與鉛筆。佐藤在他和蛋糕師傅辻口博啟先生合力完成的作品「chocolate-pencils」（二○○七年）中，設計了筆盤形的盤子，辻口先生則是除了巧克力蛋糕外，又加上數根不同可可濃度的「巧克力鉛筆」。在品嘗蛋糕時，還能加上用削鉛筆器削出的巧克力片。平時兩者之間完全沒脈絡可循的鉛筆和蛋糕，在這裡卻因「削」而產生了關聯。平時理應丟棄的「削鉛筆屑」，在此卻成了主角，這種構想也是這個蛋糕的特別之處。

「有人問我喜歡什麼蛋糕？我答說：我喜歡在日式糕點上淋黑糖水，還能配合個人心情，具有巧思及特色的蛋糕。我從中得到了構想。如果一切都已處在最佳狀態，那就沒有可供人參與的空間了，但若能促成我們常有一些行為，應該會很有趣才對。就這層意涵來看，這或許可稱作是與『隨性創造』這項技術混合而成的設計。」

接下來談到的算是認知心理學的範疇，我們稍微來提一下美國認知心理學者唐・諾曼（Donald Arthur Norman）所提倡，會導引使用者展開適當行動，能有所感應的符號「意符」（signifier）吧。所謂的意符，是會無意識地引導人們做出特定行動的

KDDI「socket-deer」。以掛在牆上這樣的共通點做出「全新的連結」。（攝影：林雅之）

產生連結

香

味

陶製的「湯匙」
↓
滴入香薰油使用

haagen dazs
商標的
輪廓線

同樣陶製的「蓋子」

香薰蠟燭

內側作金面加工
"
強調亮光

香草冰淇淋

兩者都有
「會融解」這樣的
共通因素

⇒ 「融解」的
細部

日本haagen dazs「aroma cup」。以融解的冰淇淋和蠟燭產生連結。（攝影：日本haagen dazs）

符號。這對設計師而言，能成為用來發送訊息的強力工具。這當中有很大的部分都憑藉接收者過去的經驗和知識，也就是說，藉由活用在生活中得到的各種資訊，人們才得以感應到這個訊息。意符確實活用在佐藤的「新連結」中。

冰淇淋和香薰油，口袋與布偶

將冰淇淋融解的模樣與蠟燭融化連結在一起的新連結。佐藤提到，二○一二年他為haagen dazs設計香薰蠟燭的贈品時，想讓「冰淇淋在口中融化時香氣四散的感覺」與「蠟燭融化散發香氣」產生連結。

在為托特包專門品牌Rootote設計的「roopuppet」（二○一二年）中，也運用了新連結的概念。這種包的特徵在於，有一部分像袋鼠育兒袋般的「roopuppet」。只要將口袋拉出，從包包裡伸手進去就能變成熊、袋鼠、人、恐龍等布偶（手指偶）。

口袋與布偶「都要伸手進去」，而且都是「布製的袋子」，這是它們共通的連結。

在前面其他思考法中提到的案例中，有的也同時運用了建立新連結的思考法。例如Starbucks Espresso Journey（第64頁），可說是書與咖啡的新連結。

在此，就從nendo過去的設計中，列舉幾個也可稱作是新連結的例子吧。

積木與花瓶（block-vase）

小鳥與香檳酒杯（kotoli）

青苔與壁紙（青苔之家）

妖怪與不倒翁（妖怪不倒翁）

標點與鎮紙（period, comma, "quote"）

書架與住宅（繪本之家）

鑰匙與萬年曆（key-calendar）

水果與膠帶（fruit-tape）

（※照片請見170～171頁）

連結這些要素，感覺相當大膽，但是對佐藤來說，這是很稀鬆平常的事。他很仔細地找出存在於事物間的各種交界線，讓它們偏移、模糊，藉此創造出一個全新的產品。這些作業全都得打動人心，才有其價值，佐藤秉持這樣的論點展開嘗試。

以青苔做成的壁紙。
「青苔之家」（個人住宅）
（攝影：阿野太一）

直接將妖怪做成不倒翁。
IDEA International「妖怪不倒翁」

像積木般的花瓶
1% products「block-vase」
（攝影：岩崎寬）

像小鳥的香檳酒杯。
Ruinart「kotoli」
（攝影：林雅之）

使用時像在開鎖的萬年曆。

IDEA International「key-calendar」

（攝影：岩崎寬）

做成標點形狀的鎮紙。

361° lemnos「period. comma，"quote"」

（攝影：林雅之）

像剝水果皮般撕下的膠帶。

New Design Paradise「fruit-tape」

像書架般的住宅。「繪本之家」

（個人住宅，JCD設計獎／優秀獎）

（攝影：阿野太一）

佐藤是位「設計宅男」，這點似乎也運用在新連結中。已在市面上流通的產品就不用說了，對於同業設計師的活動，他也會以「粉絲」的身分關注。他喜歡設計，也喜歡欣賞事物。喜歡從人們認為平凡無奇的地方尋求新發現。正因為喜歡，所以會很自然地蒐集資訊，因而在不知不覺間發現可作為新連結的元素，就此成了他的嗜好。

從事教育學的齋藤孝先生提到「若能自由移動觀點，便能從僵化的看法中釋放開來」與「觀點移動力」的重要性（《齋藤孝的學習力》寶島社）。為了從這些零散的數字中引出共通的傾向，得對社會動向進行分析，而將遍布其中的事實串連起來，將有助於掌握更寬廣的世界現狀。新連結也是藉由活用觀點移動力，從發現存在其中，怎樣也切不斷的關係開始。

在社會中，對於人與物、人與人、某種狀況與其他狀況之間的各種關係，以更好的形態加以連結的思考和行動，即是設計。廣泛地注意周遭，是理所當然的事，而想了解本質的洞察力同樣也不可或缺。這些觀點和思考不光只有設計師才有，在日常生活和商業上也同樣需要。

要抱持建立及發現新連結的思考方式。這同時也是在鍛鍊自己的感覺，以藉此掌握看不見的周遭動向以及社會情勢。

Rootote「roopuppet」。連結口袋與布偶的構想。（攝影：岩崎寬）

「karaoke-tub」。活用在浴室裡唱歌的心情所想出的KTV包廂。（攝影：阿野太一）

「全力活用」現有的資源

有時因為有制約，才會有飛躍的構想。不是將制約當作無法改變的框架或障壁，徒嘆奈何，而是將它想作會創造出可能性，應該敞開雙臂歡迎的彈簧，這當中有一個佐藤視為王牌的方法。

在既有的設計中加入新構想的「轉用」，或是「重新設計」的手法，在設計史上已被拿來做各種運用，不過 nendo 的表現有點令人吃驚。

為了避免大家誤會「拚命使用」的意思，我要先說一句，這指的當然不是拚命將身邊的事物用到極限。這也不是用來讓製造方變輕鬆的秘招。而是以適當的形式，在毫不勉強的情況下活用適當的要素。這是「套用既有的事物，加以解決」的方法。

「雖然不能使用最先端的技術，但希望能活用現有的技術來開發產品。基於預算和時間的考量，雖不能完全從頭開發，但希望能創造出全新的動向。像這樣的委託愈

_____ 176

從身邊的工業產品到傳統技藝

金澤二十一世紀美術館，在金澤世界工藝國際美展的展前活動（二〇〇九年）與展覽會（二〇一〇年）中所採用的，是農業用塑膠布溫室和市面販售的觀葉植物用溫室配件組。後者事先便配好架子、保護玻璃、電源插座。就算不是專家，也能進行組裝或拆解，在有限的預算和行程裡，成了它極大的優點。

事務所目前與SOGO西武有個名為「byn」（二〇一三年）的合作企畫。這是針對nendo設計的日用品所進行的開發案，當中，與各地的工匠合作的活動，名為「byn meister」。對傳承下來的技術「徹底而積極地運用」，在這樣的努力之下，以

❼ 又稱國際非專有名稱藥物、非專利藥，是由各國政府規定，國家藥典或藥品標準採用的法定藥物。

HAN Gallery「bamboo-steel table」。將台灣傳統的竹編工法轉用在不鏽鋼家具上。
（攝影：林雅之）

金澤‧世界工藝國際美展的展前活動。將溫室配件組轉用在展示櫃裡。（攝影：阿野太一）

金屬加工聞名的新潟縣燕市的餐具製造商小林工業、製作木桶的中川木工藝比良工房（滋賀縣）、西陣織❽的細尾（京都）、製作鐵絲網的金網辻（京都）、山中塗❾的大島東太郎商店（石川縣）、因州和紙的谷口、青谷和紙（鳥取縣）、有田燒❿的源右衛門窯（佐賀縣）等七家公司，都開始與他們合作。

「nendo設計向來都不會讓商品之間互相產生不良影響。於是我們想到，或許有可能用他們設計的產品開一家店，就此展開從未嘗試過的企畫。」SOGO西武的松本隆社長對這項計畫說明道。

中川木工藝比良工房的中川周士先生說道：「一開始我對木桶做說明時，佐藤先生便像個孩子般，眼中散發著光輝，很仔細地聆聽。在理解木桶的構造後，他提出一個可稱之為3D曲面的全新可能性。設計圖裡蘊含了許多訊息。在接受這一切後，我也做出提議，展開了很愉快的溝通。」

「開始製作編織機的西陣織，其機械是手工的延伸，圖案設計才是最大的重點。深深明白這點的佐藤先生所做的提議，對我們來說，是一顆意想不到的變化球。」細尾的細尾真孝先生說。金網辻的辻徹先生則是說道：「他不但準備了翔實的設計圖和模型，還清楚傳達『最終還是要手編，我很重視從中產生出的形狀』的想法，聽了之

後心情大好。讓我們覺得自己也要貫徹這個原則。」

「有同世代的工匠，想靠自己的努力去改變。要是能再運用上nendo的設計手法就好了。」佐藤說。

深入了解其要領的本歌取 ⓫

nendo在運用傳統技術上，也做了不少努力，在此就舉大塚家具的計畫為例吧。

以擁有百年歷史自豪的曲木家具老店──秋田木工，以他們所做的家具為基礎，重新設計。保留外形優美的傳統特點，去除不必要的部分材料，改換成別有情趣的褐色外漆，對原木添加柔和的色澤。外表看起來基本上還是一樣，但卻帶有全新的氣氛。其實一開始，是要重新編輯店內製作的產品，好作為大塚家具的新型態店面，因而展開企畫，在店內製作北歐風的複合精品店「EDITION BLUE」。

❽ 日本京都市傳統的織布技術。
❾ 石川縣加賀市的山中溫泉地區生產的漆器。
❿ 以佐賀縣有田町為中心燒製的瓷器。
⓫ 和歌的技法之一，在自己的和歌中加入一兩句知名古歌（主歌）的句子，採用主歌的背景，來為自己的和歌製造多重效果。

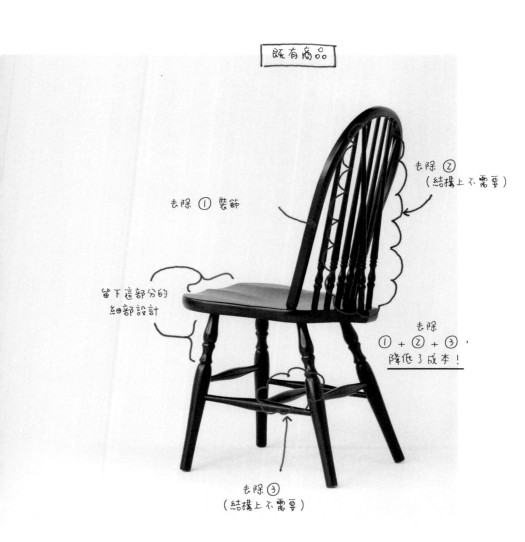

既有商品

去除 ① 裝飾

去除 ②
（結構上不需要）

當下這部分的
細部設計

去除
① + ② + ③，
降低了成本！

去除 ③
（結構上不需要）

秋田木工「No.500」（攝影：吉田明廣）

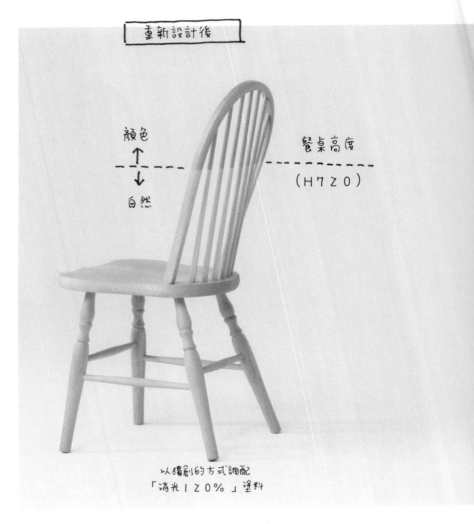

重新設計後

顏色
↑
↓
自然

餐桌高度

（H720）

以獨創的方式調配
「消光120%」塗料

「AKIMOKU for Edition Blue No.500EB」（攝影：吉田明廣）

「家具的開發，當初並不在計畫內。我只是提議，問他願不願意與秋田木工合作。」大塚家具的大塚久美子社長說。佐藤是在二○一二年十二月提議，而在之後四個月的時間裡，便完成了九項產品。其伴隨著速度感的開發，還是和平時一樣，沒有例外。

「要將構想具體化，並非毫無限制。無限制地耗費時間和費用，其實現性也將由濃轉淡，佐藤先生應該很清楚這點。正因為他重視速度，所以他們的工作才會打出名號。所謂的設計，要能讓那個時代的人們理解才有意義。這點和做生意的我們是共通的。」大塚社長說。

「當初我看到他要對秋田木工的舊有產品重新設計的提案時，我想到的是和歌的『本歌取』手法。得深入理解本歌才辦得到。看來簡單，但做起來可不簡單。佐藤先生的設計與過去的產品相似，但又完全不同，雖然充滿新鮮感，但確實是秋田木工的產品沒錯。而且他在這麼短的時間裡便完成設計，我們店裡的工匠們皆為之士氣大振，變得很積極。」這是將椅子的部分材料上下顛倒，一方面活用傳統的形狀，一方面以新鮮的姿態重生的產品，同時也藉由一點巧思加以改良，讓它可以層層堆疊。

「那就像哥倫布立蛋的故事一樣，」大塚社長說。「在美術的世界裡，聽說會將畫好

的作品倒過來，或是從背面看，以確認素描有無差錯。但我們在平時生活中並不會注意這些事。」

「拚命使用」某樣東西，能提供新的觀點。

海外的老企業也很歡迎構想的轉換

「我有時會舉運動和比賽為例，來對計畫做思考。大家都是在規則下努力磨練技藝，但如果不是改善比賽技藝，而是改變規則，又會發生什麼事呢？例如規定不能用手的足球，如果每位選手可以有一次用手的機會，那麼，球隊的策略將就此完全改變。

在不改變本質的情況下，為了更容易傳達訊息，我們可以藉由改變規則來促成進化。我常一面思考本質，一面思考如何可以將周圍瓦解，瓦解後要如何重新建構。這是因為有很多我們過去一直堅信要守護的事物，其實沒必要緊守著不放。那些我們一直守護的事物、認為是不變鐵則的事物，我很期待能藉由重新省視，而誕生新的比賽方式和技術。」

原創的HARCOURT

反射🌀
（亮晶晶的感覺）

Baccarat「Harcourt ice」

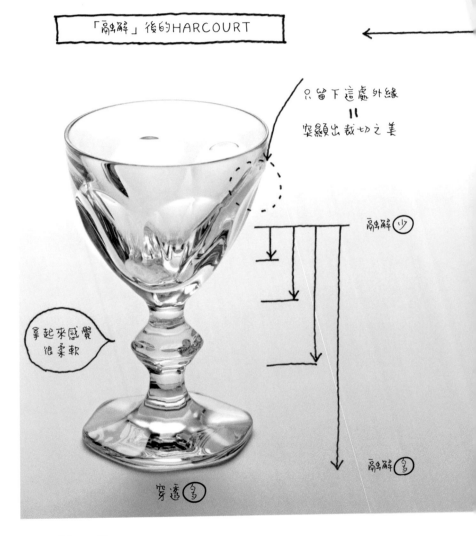

「融解」後的HARCOURT

只留下這處外緣
＝
突顯出裁切之美

融解 少

拿起來感覺
很柔軟

融解 多

穿透 多

Baccarat「Harcourt ice」

Baccarat的「Harcourt ice」，就是為了區分「會改變的部分」與「不會改變的部分」，而實現的計畫。此乃起源自二〇一二年伊勢丹的企畫，當初委託的內容是「希望能藉由噴砂加工，在壓克力上添加圖案」。

「後來我在法國見識製造過程時，得知『酸洗』的施工法，便決定要加以運用。所謂的酸洗，是以酸來融化水晶表面，讓它變得更光滑的技術。通常都會小心避免過度融解，但我們的提議是加長浸泡在酸液中的時間。我們反其道而行，將Baccarat圖案的外緣融解，讓它變得渾圓。原本突尖的外緣造成的『反射』就此減少，但也因此造就出『透明感』的魅力。

就像使用Baccarat玻璃杯的酒吧，用了四、五十年後，杯緣會變得渾圓，模樣類似。從頭創造全新的產品也很重要，但是為既有的產品帶來從未見過的觀點和功能，能將企業的文化財產和遺產運用在下個世代。」

理所當然的過程，不再是理所當然，老企業也很歡迎「一反常規」，從這樣的狀況看得出來，現今是個追求思考突破的時代。

所謂的設計，是隨時不忘人們的存在，對社會產生影響力的一種行為，藉由樹立計畫，凝聚巧思，來讓事物、空間，或是擁有這一切的我們生活本身產生新的意義。

將過去人們認為沒有關聯的想法和領域結合在一起，如今也可說是設計應肩負的重要任務。

而有體系地來思考複雜要素的能力，以及感受問題，並加以解決的行動，這些可以擴展領域的觀點，都是現代所需求的。正因如此，佐藤的思考和手法很受國內外企業的支持。先瓦解既有的思考框架，略微改變觀點，帶來轉變的契機，並往具體的解決方法邁進，這就是他們的過人之處。

能活用這些思考法的領域，不見得只存在於設計的世界裡。

這十種思考法，都是在社會上生活的每個人可以加以活用的設計性思考。

大塚久美子小姐（大塚家具 代表取締役社長）

佐藤大先生所率領的nendo，會趁點子還很新鮮時付諸實行。有很多人會花工夫讓點子具體成形，或是在選擇取捨時耗費太多時間，但nendo卻能有效率地推動計畫，不浪費時間。構想愈不付諸執行，愈會趨於保守。現在是一個只要不趕快將構想

「AKIMOKU for Edition Blue」。上圖的桌子與下圖的板凳，每個都是由同樣的板凳「重新設計」而來。上圖是將板凳的椅腳倒過來，變成桌腳。下圖則是改良成讓它們可以相互堆疊。（攝影：吉田明廣）

大塚家具「Edition Blue」的店內情況。「像在挑衣服一樣挑室內裝飾」、「慢慢培育家具」是其概念。
（攝影：吉村昌也）

付諸執行，局勢馬上就會變化的時代，他們那充滿速度感的執行態度，站在經商的立場，也很值得學習。

二〇一三年四月，本公司發表的那項企畫，是在二〇一二年十月底我與他見面之後展開。我向他說明完本公司店面的想法和品牌化概念後，他馬上便做出提案。大塚家具的特色，在於製作多種家具。最大的展示空間有兩萬平方公尺，大小足足有一百間一般家飾店合起來那麼大。為了找出全新的營業型態，我與佐藤先生促膝長談，他並不是根據只陳列商品的「型錄型」想法，而是根據提議生活模式的「雜誌型」想法，提出設立家具、照明、雜貨等複合精品店「Edition Blue」的提案。

Edition Blue是大塚家具將世界各地嚴選來的五萬六千件家具、室內裝飾產品，根據特別的概念重新挑選編整，作成全新品牌的一項企畫。而在思考如何讓符合現今需求的生活模式提案變得可行，建造出人人都能從室內設計中感到親近感的店面時，首先想到的，就是符合日本人感性與價值觀的北歐風格。

不過，若單純只是作成北歐風格的複合精品店，便無法跳脫出既有的框架。

Edition Blue是以兼具自然、休閒等易於親近的特質以及優質感的北歐精髓為主軸，並融入具有同樣感性與價值觀的義大利時尚與懷舊感，創立出可以更自由地選擇，並經

過高度編整的新形態複合精品店。為了更清楚傳達這點，佐藤先生還加入了「像在挑衣服一樣挑室內裝飾」「慢慢培育家具」這樣的概念。對現有的物品框架做些許的改變，注入新生命。並以淺顯易懂的表現方式來傳達。確實是很有nendo風格的嘗試。

換句話說，這是思考不同於以往框架的企畫。不是擺脫既有框架，而是試著構築全新的框架。在新的框架下，既有商品會被賦予新的意義，就此獲得重生。要在既有框架下增加變化，或許不會太難，但能作出不同的框架，建立全新的秩序，這樣的人並不多。佐藤先生不同於其他設計師，找不到像他這樣的人了。雖然他本人說自己只是個一般的設計師，但他卻是創造新框架的專家。因此，他能迅速理解既有框架，擁有過人的掌握能力。

過去覺得與設計師共事是很困難的一件事，這是因為我覺得彼此所用的「語言」不同，而且有很多人只活在自己的框架內。但佐藤先生會雙語，甚至是多國語言，也聽得懂商業語言，連我們業界特有的術語他也能理解。與工匠的溝通能力也很出色。

這次，對於自己製作的家具擁有一份執著的工匠們，之所以願意接受佐藤先生的提議，一來自然是他設計的魅力，二來也是因為工匠們感覺得出「他了解作品的重要精髓」。而設計提案的模型和企畫，也發揮了很大的助力。

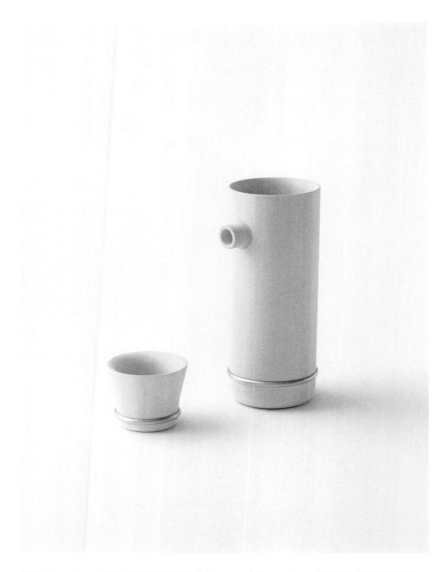

出自by|n meister。中川木工藝比良工房的「oke cup」「oke carafe」。運用製作木桶的傳統工法，
想出以一條桶箍做成的構造。（攝影：吉田明廣）

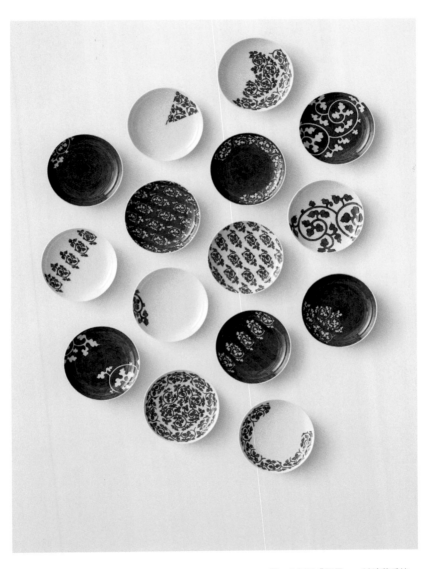

出自by|n meister。源右衛門窯「karakusa-play collection」。第一次運用「彈墨」，以遮蔽手法，呈現出過去所沒有的精細繪畫表現，而且價格平實。（攝影：吉田明廣）

它當然是充滿魅力的設計，不過，若沒有加以實現的能力，一樣不會有結果。讓人們變得幸福，是設計存在的意義，而讓更多人在用過我們的家具後覺得很開心，並說一句「我好幸福」，這就是我們最大的價值。能以此作為具體目標，加以追求，是我們與nendo共事的意義，同時也是其樂趣所在。（談）

松本隆先生（SOGO西武 代表取締役社長）

我第一次與佐藤大先生見面，是在二○一二年米蘭家具展的時候，那是《ELLE DECOR》雜誌選出的優秀設計師頒獎典禮上。他與深澤直人先生、吉岡德仁先生一起，以日本的設計師代表的身分介紹給大家，在那個國際場合中，他大方地用英語問候群眾，那充滿機智的表現令全場為之沸騰。大家甚至對日本設計師之中竟然也有這樣的新人出現，感到既驚奇又感動。

佐藤先生和nendo的出色之處在於「流動」。優秀的人物可分成儲存型與流動型兩種。儲存型的人會陸續將資訊儲存在腦中，只要有人詢問，便會準確迅速地從整理

好的事物中做出提示。至於流動型，則是不斷展開活動的人。在不曾靜止的活動中，或許會有各種東西疏漏、流失，但卻能保有做出下一個構想的衝勁。每天都處在運轉的狀態，引擎隨時都在高速運轉，這便是最大的原動力。

若持續進行這樣的活動，一般來說，很容易失去一貫性，無法整合，但nendo令人感到不可思議的，就是他們創作的作品保有一貫性，這是他們的實力，同時也是其魅力。他們也許會從各種不同的角度來切入企畫，但每個面向都既單純，又震撼。顏色的數量也愈減愈少，所以商品之間不會引發不良影響。所以我們心想，有沒有可能以nendo設計的產品開一家店呢，於是就此展開「byn」的企畫。

我們百貨店的特色，就是涉及的領域廣泛。處理各種可以讓生活變得更好的用品，這是本公司與nendo的銜接點，同時也是共通點。他們設計出範圍廣泛的各種產品，或許我們能將它整合為全面性的生活模式。

為一家設計事務所設計的各種產品開設店面，這是我們過去不曾做過的嘗試，不過，除了與傳統工藝的工匠和工房共同開發的「byn meister」外，「byn」本身也計畫時尚雜貨產品，同時也有食品方面的預定計畫。

實際與佐藤先生共事後，他那絕不馬虎的工作態度，令人深感信賴。從有田燒的

盤子到店內的裝潢設計，每次討論他一定會帶來3D印表機做出的模型。他每天的工作量真是驚人，就是這種一板一眼的態度，才能博取其他公司的高度評價，愈來愈多的工作找上門。他活用自己流動型的特質，以及一絲不苟的個性，確立了自己超越以往日本設計師格局的位置。

此外，他們之所以能一路成長，有活躍的表現，也是因為接受了各種客戶的要求，完成為數眾多的設計。積極地累積產量，這也是很重要的一點。在國外的設計界，製造商也都是以幾乎可用貪婪來形容的積極態度來投入。日本的開發現場是堆疊型，仍留有部分排他性，相對於此，國外的企業對於投入新事物有很強烈的意願，積極採用年輕設計師。有許多日本設計師面對這樣的機會卻畏縮不前，因而無法在世界規模的領域中有活躍的表現，但佐藤先生卻毫不畏懼地勇敢踏向世界舞台。或許有人會認為他不懂得瞻前顧後，但這又何妨。就結果來說，工作一件接一件上門，隨著經驗一起成長。就像不斷增殖的腦容量一樣，他的表現確實深具nendo的風格，不是嗎？（談）

（第一章〈nendo思考法〉 文◎川上典李子）

第二章

nendo 行動術 **!**

愈「努力」愈「貧窮」？

設計事務所的經驗，常伴隨著一個兩難的問題。那就是「愈努力設計，愈賺不了錢」的事實。一般來說，設計事務所若是過於重視作品的品質，就會變得沒效率，收入也會隨之低落。換句話說，挑戰新事物，愈是投入時間和成本，設計費愈不划算。

反之，增加設計師人數，大量進行欠缺點子和原創性的「流水式設計作業」（不知道這樣的用詞恰不恰當），則可以輕鬆提高業績。只要具備能能配合顧客要求，進行大量變化的技術，就常會做出名為「捨棄用提案⓬」的可悲設計。這種技術，只要是設計類學校的畢業生，都能輕鬆學會。換言之，人才的培育也就此變得簡單許多。就結果來看，像廣告視覺設計這種流水式設計作業愈多的領域，投入的人愈多，而就此賺錢的事務所也著實不少。

關於視覺設計，不單純只是業務內容所帶來的經濟效率，雇主企業的「荷包」與

200

產品或裝潢，是完全不同的兩件事。如果是產品設計，會從產品開發費的預算中撥出設計費，如果是室內設計，則大多是當作店面開發費的一部分，得靠商品的銷售額來補償這些支出的成本。所以常會聽到像「室內裝潢費含設計費在內，共○○萬元」這樣的說法。就會計來說，處理設計費就如同處理壁紙一樣。

當支付設計師的費用直接轉嫁到商品或店面的成本上時，銷售目標便會相對提高，就此成為全體計畫的枷鎖。這麼一來，客戶就會說：「那麼，這個設計能對銷售額帶來多大貢獻？」向設計師要求短期成效，使得設計的選擇性一口氣縮減許多，非得在處處受限的條件下做出個結果來不可。

倘若是做個人住宅的設計，當然沒辦法讓它變得有利可圖，所以客戶的錢包自然會守得更緊。花了兩、三年的時間做設計、工地管理，而完工後，還得負責長達多年的維護和保固，雖然這工作耗時費力，卻只能獲取微薄的利潤。

住宅設計常會與成本拉鋸。愈是低成本的住宅，愈需要勞心勞力來降低成本，其難度也較高。不過，住宅設計的設計費行情通常是總工程費的 5～10% 左右。也就

⓬ 設計界的術語，為了讓顧客選擇 A 提案，而刻意準備幾個看起來較差的提案，讓顧客比較後選擇 A 提案。

是說，愈是賣力思考有效率的各項細節，與各家製造商交涉，減少工程費，自己所能得到的設計費也會隨之減少。

另一方面，以視覺設計的情況來說，一般都是從廣告宣傳費中撥出設計費，所以費用所帶來的效果頗獲好評，但沒人會要求花在設計上的費用得在短期內回收。而且企業向來對廣告宣傳費比較捨得花錢，這種風氣也影響不小。

有人會問，既然這樣，設計師全都去當視覺設計師不就好了，其實真的是如此。

美術大學、藝術大學的畢業生，很多都投身廣告業界。設計領域裡的設計費落差，就此造就出人才的落差。

縱觀現今的時局，財源滾滾的行業才會有優秀的人才投入。結果造成優秀的人才從日本的產品、家具、建築等業界流失，這也是理所當然的事。另一方面，視覺設計也不是完全沒有問題，快速並持續生產每天都會消耗的設計，這會引來「腸枯思竭」的精神疲憊。連日持續從事流水式作業的設計，會使得新點子的創造能力日漸低落。

學生時代有趣的點子總是源源不絕的人，一旦成了廣告業界這個大框架裡的一顆齒輪後，想出新點子的能力便會萎縮。結果會分成人才枯竭的領域與有才幹的人不斷耗損的領域。這種流動情況若是加快，日本創意產業的競爭力將會下降，這是顯而易

見的事。要是過了十年、二十年後才開始驚慌，就無力回天了，這是個嚴重的問題。

有點脫離主題了，再把話題拉回事務所的經營上吧。前面簡單提到流水式設計作業與客戶荷包的狀況所帶來的影響，但是就另一個觀點來看，隨著「操作作業」的多寡，設計事務所的經營也會有所不同。運用自己當初仍是公司內部設計師時代的人脈，承接像製作ＣＡＤ設計圖這類操作性的外包工作，以此確保事務所基本營業額的事務所也不少。

如果是建築或室內設計，有負責製作像室內空間透視圖這類視覺圖片的「透視圖繪圖員」，以及負責製圖的「室內設計繪圖員」等職務。在大型設計事務所裡，大多是由兼職人員和約聘員工來進行這類工作，但是當作業量突然增加時，小規模的設計事務所就會成為外包廠商，派上用場，就某個層面來說，雙方取得了供需平衡。

倒不如說，就是因為有這樣的供需關係，原本專門從事操作作業的設計事務所，就算某天突然「想改變經營方針，轉為重視設計品質」，要大刀闊斧地改變原本體質，也不是說做就能做到。也就是說，流水式設計作業和操作作業，是一旦踏入，便無法後退的「無底泥沼」。

為設計事務所評定高低的最大要素，就是「點子」。「只有這家事務所才想得出

這種點子」，正因為這樣，位於地球另一側的客戶就算得等上一年，也還是願意委託。但教人傷腦筋的是，愈是賣點子的設計師，愈會罹患「設計費缺乏症」。米蘭家具展（每年在義大利米蘭舉辦的世界最大規模國際家具展。主要製造商會在這裡發現他們啟用的設計師新作）是站在設計界頂點的「聖地」，同時在經濟上也像是「設計費缺乏症病房大樓」。

由世界頂級製造商發表設計師的家具作品，這只有在激烈的競爭中脫穎而出的少數設計師才能享有這項殊榮。但愈是和這些製造商共事，收入愈少。例如我曾為義大利製造商設計過零售價五萬日圓的椅子。為了做簡報，我提供模型、電腦繪圖、設計圖，甚至素材樣本，有時還製作原尺寸大的試作品。而在簡報時，我都儘可能自己攜帶前往，但物品過大時，我會利用FEDEX等貨運公司在簡報當天前送達。現在這些經費都由製造商負擔，但當初這一切全是我自掏腰包。

提出設計方案後，試作的時間長達一到兩年。在這段時間裡，我平均得赴義大利七到八趟。最後終於能在米蘭家具展發表作品了，但要是風評不佳，作品便無法商品化，會就此束之高閣。這麼一來，營收肯定是赤字收場。

假設通過這個階段，作品被商品化，接下來又得花一到兩年的時間進行商品開

發。而從開始販售過了半年，最早的權利金才會匯入戶頭。義大利製造商的傳統做法，都是將權利金設定為批發價的3％左右，所以賣出一張椅子，大約進賬五百日圓。一年內若能賣出一千張椅子，就會被當作熱門商品，算是個很小的市場。打從想出點子至今，已過了四年半，要是成為熱門商品，就會有五十萬日圓進賬。考量到機票錢、出差旅費，要完全回本，肯定得要再多等幾年才行。

無論如何，在這樣的系統下根本無法經營設計事務所。因此，頂級設計師會做切割，將米蘭家具展當作是一處宣傳的場所，活用在媒體前曝光的機會，從世界各地尋找新客戶，藉此謀求利益，以回收對米蘭家具展所做的投資，此為一種兩段式想法。

是要重視設計的品質，還是一腳踏進無底的泥沼？不管走哪條路，都可能通往地獄。自始至終都想靠點子來與人一決勝負，藉此和其他設計事務所做出區隔，然後尋求經濟上的安定，確保優秀的人才並加以培育，難道這樣的願望沒辦法實現嗎？

在這樣的想法下誕生的，正是nendo。

換言之，我想挑戰開頭提到的兩難問題。雖然目前我也還在嘗試，但nendo並不只是一個設計事務所的名字，它是尋求能穩定提供高品質設計的一種想法，或是一處像「平台」一般的場所。既然是平台，其結構就必須能夠因應各種設計事務所。為了導

引出更具體的客製化服務及移植方法，我認為還需要再投入幾年的時間，未來還有很長的路要走……

話說回來，我之所以會有這種想法，似乎是因為我過去不曾在設計事務所待過。

自研究所畢業後，就必須從頭思索設計事務所的框架問題，所以不管多瑣細的事，我也都被迫逐一去仔細思考。

或許我十九歲時設立的貿易公司，以及經營人力派遣公司這種與設計無關的經驗，在設計事務所的設計上派上用場，不過當時真的是處在四處摸索的狀況。

連要彎曲一根鐵管，得委託誰處理，要付多少錢才恰當，我都不知道。我拿起電話簿從頭開始撥打電話，隔天請對方讓我到工廠參觀，犯了不少錯，挨了不少罵，從中一路學習。在這樣的情況下，雖然我什麼都不懂，卻一直覺得很自由，彷彿什麼都能辦到。這念頭或許至今仍存在我心。

還有一件事對我影響深遠，那就是明白自己沒有「壓倒性的設計才能」。這並不是我自謙，因為我在學生時代也沒有什麼突出的才能。但這樣的我卻發現了一件事，那就是——點子只占設計事務所全部業務的一到兩成。如同前面所述，點子雖是最大的差別化要素，但它登場的機會卻少得驚人。

你環顧四周將會發現，有一半的點子無法實現，便就此告終的計畫，多得數不清。這是為什麼？在思考這個問題的過程中，我重新看待那八到九成的業務，發現若不確實地進行以下三個步驟，就不能充分活用點子。

1　「耕耘」用來實現點子的環境和狀況
2　和客戶一起「培育」點子
3　為了實現點子而「收穫」

在這個想法上，點子是最重要的「種子」，同時它也只是個小小的種子。反過來說，只要能穩定地進行「耕耘」「培育」「收穫」，就算不是什麼出類拔萃的種子，還是能將計畫導向成功。

假設有個擁有一百分的點子，但只能實現百分之四十的事務所（而且也不可能每次都想出一百分的點子），與一個能百分之百實現七十分點子的事務所，客戶會想和哪一個共事，答案再明顯不過了。始終都能百分之百實現七十分的點子，正是平台應有的樣子。

「耕耘」現狀

既然已著手設計，客戶當然會要求結果。在這種情況下，結果指的是什麼呢？我認為它指的是超乎顧客的期待。換言之，無法掌握客戶的期待，這對設計師而言，可說是風險最高的狀態。為了避免這樣的事態發生，在計畫開始之初，有個名為定位（作戰指示）的步驟。

公司的歷史與現狀、今後的方向性、經手的商品定位、目標、短期目標與長期遠景、賣場環境、競爭商品的動向、顧客的期待、過去的成功經驗、失敗案例等，資訊愈多，愈能推測出客戶的期待。

不懂客戶的期待，就像蒙著眼睛投球一樣。就算矇中投進好球帶，也無法期待它會是有能力解決打者的高水準控球。唯有看清楚捕手手套和本壘板，才有可能以球種和內外角來與打者一決高下。就算投出時速160公里的速球，或是一流的變化

球，但如果暴投，那一樣沒有任何意義。這正是「才華洋溢」的設計師非常容易掉落的陷阱。

反之，有時雙方討論了良久，卻完全看不出客戶的期待，或是原本就不抱持期待，這種例子也不是沒有。像這種計畫，很遺憾，只好加以回絕。因為原本就沒有期待，自然無法滿足期待。定位也具有像石蕊試紙的效果。了解對方的期待，才能加以回應或是超越。話雖如此，要以良好的方式來接受定位，並不簡單。「因為定位不對，所以設計也不行」這句話，設計師一定說不出口。

因此，設計師必須存有想從客戶口中引出理想定位，或是和客戶一起製作的想法，並參與這個過程。而且不光是要細究討論的內容，了解對方的期待，還要有辦法重新設定對方的期待。換言之，就是透過對話，彼此享有同樣的畫面。

如果能做到這點，簡報失敗的可能性就趨近於零，這麼說一點也不誇大。我之所以覺得定位遠比簡報還要好幾倍，就是這個緣故。客戶與同樣的設計師長期合作，失敗的可能性會減少許多，這是因為雙方達成共識。

nendo並不會專注於某個設計領域，像建築、室內設計、家具、工業產品、視覺設計等，投入的範圍既多且廣。當初剛出道時，說我們「從事五種領域」，結果換來

冷嘲的目光，認為我們是「每一項各做五分之一的萬事通」。不過，當我們在國外同樣這樣回答時，得到的評價卻是「你們付出五倍的努力呢」，這當中的落差，令我頗為驚訝，因而對此印象深刻。看來，日本一般客戶的心理，似乎還是覺得委託專家比較放心。不過這樣的想法並不正確。數十年前，木匠工頭從建築到室內設計、家具，全都一手包辦，而茶人對茶室、掛軸、茶器，也全都是自己一個人設計，想到這點便不難理解，如今細分化的各種設計領域，原本也都是從同一根樹幹分枝而來。只不過近來為了更有效率，才加以分工。

就這層意涵來看，nendo並非標新立異，而是回歸創造的原點。也許乍看之下不像是專家，但卻是「設計」的專家。像這樣的活動形態有很多優點。將多個不同領域的創作合而為一，藉此將客戶傳遞的訊息打造得更為立體、堅固，更重要的是會導引出更多的創作，產品的成功率也將會有跳躍性的成長。

藉由空間設計，表現出強烈的震撼，如果預算少，就採用視覺方面的解決方法……有時將兩者合而為一，增加其選項，能讓用來解決問題的工作進行得更順利。要是過於勉強，反而會出現矛盾或副作用。這種情形一定會在計畫的最後一一浮現。一開始就預測風險，確實地引導客戶走向終點，這點極為重要。

與客戶一起「培育」

若能正確地進行耕耘的作業，就能在定位的場合中發現各種可作為計畫種子的好點子。這比事後自己一個人坐在桌前抱頭苦思點子要輕鬆多了。而且因為能當場就確認這點子與客戶的想像是否有嚴重落差，所以可大幅提升點子的精準度。在這個階段，就算想出許多同樣方向性的提案也沒意義，所以要隨時備有多個不同解決方案的點子，多管齊下。

萬一遭遇技術、成本，或是規模上的阻礙時，手上若只備有一個點子，這會對客戶帶來致命性的困擾。話雖如此，在提出簡報的階段，未必就要提出多個方案，得先定好優先順位，再視情況調整提案的數量。對於無法想像計畫的結果是什麼情形的客戶，要在帶有模擬的含意下，多做幾個提案。有許多人參與計畫時，要留意每個人的觀點不同，試著徹底將提案的方向性擴展開來。另外，對於經驗豐富，具有創造力的

211

客戶，則是將提案數減至最低，並深入探討，準備至可以當場就訂作模具的程度。

最重要的，是要盡可能高水準地與客戶一起共享點子。為此，簡報用的模型或電腦繪圖，得盡可能寫實又具體。我在為糕點的包裝做簡報時，有時會做出整個賣場的貨架，將競爭對手的商品也一起擺在上頭。

「為了運用這個點子，我想開發更新的技術」、「要不要連周邊的環境也一併設計呢」、「不是光一項產品，而是兩個商品一起展開，這樣不是也很有意思嗎」像這樣跳脫最初定位的框架，讓計畫往外擴張是最理想的做法。藉由刺激，從客戶身上引出新的點子，將它加入提案中，種子便會得到改良，「成長」為更具魅力的好點子。

在「培育」的階段，nendo有以下兩種特徵。

1 發現許多「七十分」的點子

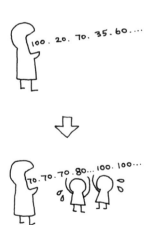

2 以「三倍數」歸納出超乎客戶期待的簡報資料

以上兩項與一般設計事務所的想法背道而馳。以第一項來說，一般的設計師都會追求一百分的點子。不過，若是採這種做法，穩定感會降低許多。就像「不是三振，就是全壘打」這種打擊方式。如果是學生倒還另當別論，既然是專業設計師，比起「成功」，「不會失敗」反而還更有價值。

現今nendo的「點子構思」全是由佐藤大一個人負責。不過，這樣無法稱之為平台。構築出一個可以由事務所內其他設計師，或是多名設計師組成的團隊，持續且穩定地想出七十分以上的點子，是目前的課題。時尚品牌就是如此。即便克里斯汀・迪奧（Christian Dior）先生已不在人世，但「迪奧風格」的設計每季還是會很穩定地對外發表。即使設計師定期更換，但設計的骨幹仍舊繼續維持，這是平台的想法所不可

或缺的。

至於第二項，是完全「重視速度」的想法。就我所知的範圍，再也找不到像nendo這麼以速度優先的設計師事務所了。因為一般人的想法是「慢工出細活」。換句話說，一般人認為質量與時間成正比。

但是就我的經驗，在想出點子的階段，根本沒有這種法則。毋寧說，若能以比一般快三倍的速度讓點子成形，就能在同樣的預定行程內多出三倍的提案量，並以三分之一的時間提案，剩下三分之二的時間用來修正軌道。換句話說，就算失敗，也還能補救。若能在時間內補救，就不會失敗。這樣甚至能博得客戶的信賴。

就像這樣，選項也會因速度而增加。說到製作產品，舉傳接球為例，設計師手上一直拿著球，沒半點好處。工廠裡負責製造的工匠們，手裡的球握得愈久，品質愈高。在只能試作一次的預定行程內，如果能試作兩次，品質就會大幅提升。藉由設計師爭取到的時間，或許能開發出創新的製造法。為此，設計師就算早一天也好，以高品質想出好點子顯得非常重要。

nendo裡的成員很年輕，平均年齡約二十七歲左右，也有很多國外設計師，所以事務所內的氣氛很開朗，就像學校一樣熱鬧。但同時對工作也要求很高的精準度，存

在著一股緊張感和競爭意識。

有人感到不安而流淚道「最近我負責的企畫案變少了」，也有人因為「被後輩給超越」而倍感挫折，就此放棄設計師之路。他們就是在這種緊繃的精神狀態下互相切磋琢磨。

學校所教的設計，若用足球來說，就像「十二碼罰球」。球是靜止不動的，也沒有在前面阻礙的後衛。只要有最低限度的踢力和控球度，就能射門成功。不過，能辦到這點，卻不見得能成為職業足球選手。我方、對方球隊的選手，還有球，全都會移動。身體狀況、傷勢、球場狀況、球隊贊助者的期待等，得在各種狀況的變化中射球進門。這唯有靠不斷比賽才能學會。在 nendo 中就是採用這種培育方法。

在定位的過程中浮現的點子，我會在數天後畫成素描，交給一名負責計畫的設計師處理。這時會簡潔地說明客戶的氣質、特徵、應該顧慮的要點。儘管之後會以共同作業來決定細部，但在這個階段，不會由多名設計師一起做腦力激盪。因為這會損害點子的「新鮮度」。

雖然會視難易度而定，不過通常都會在兩、三天後完成模型與電腦繪圖，進行驗證作業。為此，事務所內備有三台3D印表機、一台切削機、三台裁切加工機，幾乎

二十四小時工作。拿著立體的物品確認形狀，能大幅提高設計的品質。

我到國外出差時，常各地奔走，幾乎每晚都在不同都市的飯店過夜。我會事先從東京的事務所請FEDEX寄送3D印表機印出的模型到我下榻的飯店。為了親自確認設計的情況，並向設計師下達指示。確認後，基於保密的義務，我會將模型銷毀，然後前往下一個都市，如此一再反覆。就像在上演三流的間諜電影一樣。

如果是交期時間極短的計畫，我會對初期階段的模型做微調，透過研磨和上漆，對表面做簡單的加工，以此向客戶做簡報。從定位到這個階段，約四天左右。這樣的循環藉由三到四次的高速運作，只要兩週的時間，就能做出高完成度的模型與電腦繪圖。

像這樣的簡報，平均一週就有三、四件。新客戶的定位，也是以同樣的步調來承接。電腦繪圖會配合計畫的內容，對地板的亮澤感、背景色、陰影的柔和度等等，在儘可能讓人得以想像的原則下，保持同調，最後再挑選輸出的紙質。由於是速度與質量並重，所以一年可以投入兩百五十件以上的計畫。

與一般事務所相比，我們負責計畫的設計師能在短時間內累積更多的經驗，所以只要歷練個兩年，幾乎就能成為獨當一面的專業設計師。若待到第四年，便能負責管

_____ 216

理階級的工作。

　　他們大部分待了兩、三年後，都會被挖角擔任大企業的公司內部設計師，或是自行開業成立自己的事務所。站在設計師事務所的立場，這並不是件令人開心的事，不過，能成功培育人才，看他們能有如此的成長，在全新的舞台賣力演出，我也很期待他們有好表現。

「收穫」點子

種子平安長成後，最後得要收穫。設計是團體競賽。自己一個人單打獨鬥，無法成事。客戶、合作公司、事務所內的設計師群和管理人員，全都團結一致，才有辦法將點子付諸成形，所以在這個階段下，相互間的溝通與合作不可或缺。

nendo裡面有統籌一切空間設計的鬼木，和管理業務全部一手包辦的伊藤，再加上我，我們三人面對兩百五十多件的計畫，就算出現再細微的「破綻」，我們也能馬上因應。

透過鬼木和我的分工，我們得以到世界各地仍在進行中的室內設計工地做細部檢查。我每個月大約有兩星期的時間會到國外出差，而鬼木也常得到國外的工地去，所以我們兩人常會用幾小時的時間約在香港的飯店裡見面，然後又各自飛往其他國家。

產品設計或視覺設計的計畫，我都會親自確認所有樣品，進行品質控管。待計畫

成形後，會接著進行作品攝影指導。做出的成品，以正確的意象對外進行溝通，這也是設計事務所扮演的重要角色。向全球的媒體發送訊息，開記者會、產品發表會、展示會，也全都由我們來進行。

這些業務全由伊藤來掌控，我們只要著手進行某項計畫的設計，便會在媒體上露臉，若以廣告出稿費換算的話，通常高達數百萬日圓之譜，多的話，甚至相當於數千萬日圓。這樣的訊息發送力，也算是nendo的厲害武器。期待我們這項宣傳功能，而將計畫委託我們處理的客戶也不在少數，姑且不談這樣的決定是好是壞，我認為我們想出的點子，要盡可能讓更多人知道，這點非常重要。如果是在國外，有些設計師還會對這樣的宣傳效果另外收費，但目前我們沒做這方面的考量。

就像這樣，我們三人是nendo無可取代的優點，但同時也是重大的缺點。如前所述，如果一直依賴個人能力，就不會是完全的平台。相反的，除了我們三人之外，事務所內不論哪一位設計師更換，依舊能維持一定品質的產能，這套系統已經確立。

在經營設計事務所方面，因為更換負責的設計師而影響品質，這是無論如何都要極力避免的事。此外，我希望我們的事務所不會束縛設計師，而是能讓他們很愉快地走向自己的下一個階段。這是我隱藏在背後的想法。不管什麼樣的新人加入，一樣能

持續提供穩定的品質。這是我們努力了十二年，所建立出的一套方法，不是別人一朝一夕所能模仿。

這正是對開頭提到的「兩難問題」最好的解決方案。

這麼說很容易引來誤會，我再補充一句，設計師的「高取代性」，與對他們的心存「感謝」，是完全不同的兩件事。現在事務所裡有四十名左右的設計師，而截至目前為止，有一百多人手中曾握有nendo的名片。現在看著過去經手過的設計，我一樣可以清楚憶起當初在最前線打拚努力的負責設計師他們的臉龐。如果沒有他們，就不會有現在的nendo。

我既沒有個人魅力，也不富有，只能以nendo展現的成果來犒賞他們的努力。這化為我肩上沉重的責任感。而每增加一位設計師，我便覺得責任又加重一分。因此，在國外贏得大獎，略微能證明他們選擇待在nendo是正確的決定，對此，我心中湧現的不是喜悅，而是感到鬆了口氣。直到現在，我仍秉持這樣的初衷，繼續往前邁進。

（第二章〈nendo行動術〉 文◎佐藤大）

後記

川上典李子

從技術主導型的產品開發，到考量生活模式的設計開發，在這段轉換期裡，隨身聽在日本誕生，同時也開發出女性穿迷你裙也能騎乘的速克達，那是一九七〇年代後期的事，佐藤大就在那時候誕生。之後，他度過大學時代的二〇〇〇年那時候，正是產品設計的動向開始備受矚目的時期。離開企業自行獨立的年輕設計師愈來愈多，年輕的獨立設計師迎接活躍的時代到來。

佐藤修完研究所課程後，也展開了自己的活動。不久，他馬上正式在世界舞台上出道，出道十年後，得到各國設計雜誌以特刊報導的殊榮。這剛好與日本的設計受國際矚目的時期重疊，不過，佐藤的傑出表現並不全然是因為這樣。他一再嘗試錯誤，來往於世界各地，親身去感受當地的氣氛，並加以思考，這一切都運用在nendo的活動中。不管身處在何種狀況下，他都能掌握時代的走向，做出準確的回答，那善於變通的態度，很合企業家們的胃口。在此就來例舉nendo的特色吧。

他們不會急於讓自己的作品在世上留名，而是保有能自由因應委託案件的態度。能確實地對委託案件投出好球，是他們的信念。為了確實地投出好球，他們備有許多抽屜。有人說他是悠閒派設計師，但他可是一點都不馬虎。他是放鬆緊繃的力氣，感受時代的動向。

與企業往來以及面對設計工作，他都是採平淡的態度，持續努力不懈。面對眼前的狀況，他會像在做因數分解一樣，加以分析。邏輯性的思考是活動的根本。其實他們是體育派的團隊，大約有四十名年輕的工作人員全力從事設計作業。與企業之間的往來，也總是以速度感來對應。「平凡無奇之處，總會有重要之物」這是他的論點。

發掘可能性，正是nendo的工作。

佐藤雖總是冷靜分析來自企業的委託內容，但都會以輕鬆的態度做出幽默的回答。他那充滿知性的童心，以及帶有反諷意味的特點，獲得各國企業的支持。而更引我關注的，是他對目前創作相關的常識，也都是以宛如進行因數分解般的態度去面對。他思考如何改善既有的規則，甚至打破框架重做一遍，不厭其煩。這種充滿愉悅童心的設計，伴隨著各種想法而得以實現。

究竟要如何解決問題，加以實行呢？要如何傳達打動人心的訊息呢？在思考這些

我們日常所需的行動時，從事設計相關的人就不用說了，從事其他各種領域的人們，我也希望能參考佐藤的觀點和活動。當中暗藏了許多啟發。

本書在採訪時，承蒙各界的大力配合和協助。負責企畫、編輯的《日經設計》下川一哉總編輯、藝術總監加藤惠小姐、nendo的伊藤明裕先生，承蒙關照了。也感謝共同合著本書的佐藤大先生給予我這個寶貴的機會，重新深切感受其思考法和行動術。借此機會，向各位致上我深深的謝意。

國家圖書館出版品預行編目資料

「！」的設計：設計鬼才佐藤大的10個創意關鍵字
/佐藤大，川上典李子著；日經設計編；高詹燦譯．
-- 初版．-- 臺北市：平安文化，2015.09
面；公分．--（平安叢書；第493種）(@DESIGN；1)
譯自：ウラからのぞけばオモテが見える：佐藤オ
オキnendo 10の思考法と行動術
ISBN 978-957-803-982-7(平裝)

1.設計

960 104016422

平安叢書第0493種
@DESIGN 1

「！」的設計
設計鬼才佐藤大的10個創意關鍵字

ウラからのぞけばオモテが見える
佐藤オオキ nendo 10の思考法と行動術

URA KARA NOZOKEBA OMOTE GA MIERU written by Oki
Sato, Noriko Kawakami.
Copyright © 2013 by Oki Sato, Noriko Kawakami.
All rights reserved.
Originally published in Japan by Nikkei Business
Publications, Inc.
Traditional Chinese translation rights arranged with Nikkei
Business Publications, Inc. through BARDON-CHINESE
MEDIA AGENCY.

作　者—佐藤大、川上典李子
編　者—日經設計
譯　者—高詹燦
發 行 人—平雲
出版發行—平安文化有限公司
　　　　　台北市敦化北路120巷50號
　　　　　電話◎02-27168888
　　　　　郵撥帳號◎18420815號
　　　　　皇冠出版社(香港)有限公司
　　　　　香港上環文咸東街50號寶恒商業中心
　　　　　23樓2301-3室
　　　　　電話◎2529-1778　傳真◎2527-0904
總 編 輯—龔穗甄
責任編輯—蔡維鋼
美術設計—黃鳳君
著作完成日期—2013年10月
初版一刷日期—2015年10月
初版五刷日期—2020年7月
法律顧問—王惠光律師
有著作權·翻印必究
如有破損或裝訂錯誤，請寄回本社更換
讀者服務傳真專線◎02-27150507
電腦編號◎559001
ISBN◎978-957-803-982-7
Printed in Taiwan
本書定價◎新台幣350元/港幣117元

● 皇冠讀樂網：www.crown.com.tw
● 皇冠Facebook：www.facebook.com/crownbook
● 皇冠Instagram：www.instagram.com/crownbook1954
● 小王子的編輯夢：crownbook.pixnet.net/blog